U0080713

網美攝影學

捕捉最令人怦然心動瞬間55個專業技巧

瑞昇文化

序言

　　女孩兒都是可愛的。但她們的可愛並不會展現給所有人看。因此若想將她們拍得可愛些，那麼攝影師就不能光是把心力及中在快門及構圖上，必須要成為一個導演，引領女孩子走上「攝影」這個舞台。

　　「讓女孩看起來可愛的攝影方式」就是一本實用性質的靈感集。

　　為了上述宗旨，本書已來到第4本。到此我們可說是回歸原點，著眼在「動作」上。先前也曾經告訴過大家許多使用「動作」來將女孩子拍得可愛些的技巧，本書可說是將內容集大成的一本作品。

　　在此我們列出拍攝女孩子人像照片時將目標放在「動作」的3項目的。

①緩和被攝者的鏡頭意識
　　對於女孩子來說，有相機對著她們，其實並非日常行為，因此總會有些僵硬。使用「動作」這種表現手法，能夠緩和模特兒對於相機存在的感受，因此能夠帶出她們較為自然的表情及動作。

②讓畫面產生驚艷
　　照片能夠補捉肉眼無法確認的瞬間動作及表情。以動作當作主題，就能夠拍攝到令人驚艷的瞬間。

③讓偶然幫助自己
　　一邊挪動身體一邊攝影，必然會伴隨攝影者及模特兒都意想不到的偶然性。刻意呼喚出那不曾想像到的「奇蹟」，打造看起來非常可愛的瞬間。

　　本書將介紹55個能夠達成上述目標的技巧。不過畢竟每個女孩的特徵及攝影狀況都會造成差異，因此並不一定會有效。但正因如此，還請抱持著「這個不行就換下一個、再不行就再換」的心態接二連三嘗試。最後攝影師的熱情一定能夠打動女孩子，讓她們看起來非常可愛的！

　　那麼就在此祝福各位成功！

<div style="text-align:right">編輯者敬上</div>

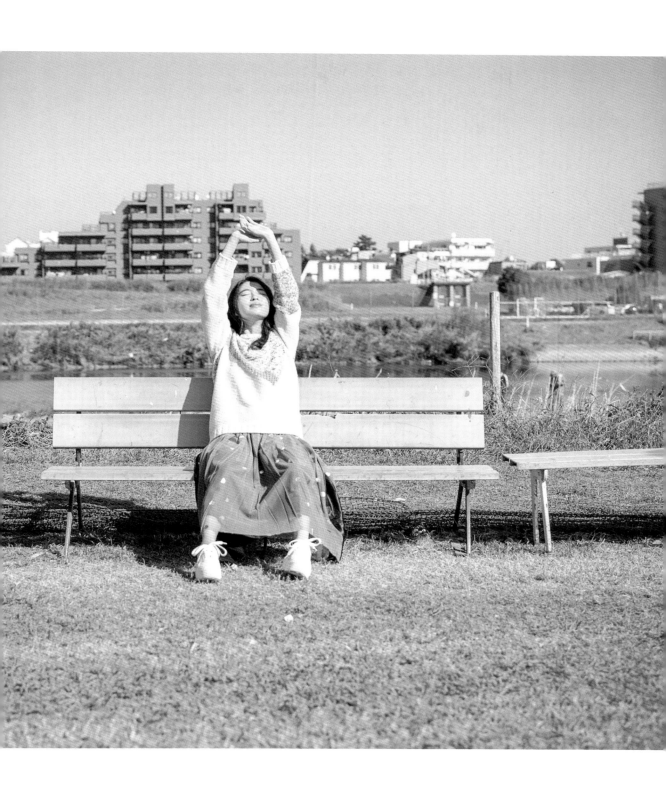

以動作表現女孩可愛的55種攝影方式

CONTENTS

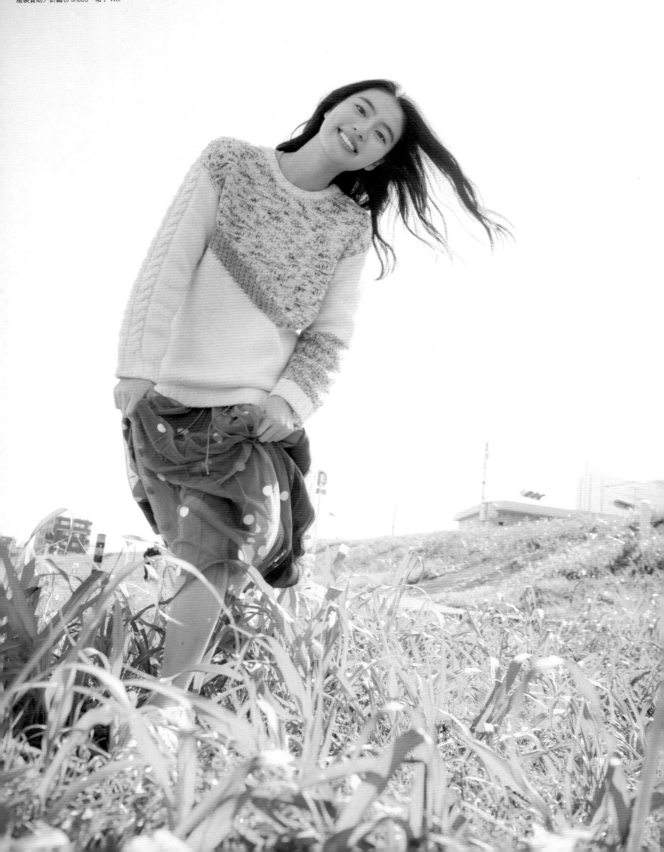

Gallery

松田忠雄 × 高橋春織

styling ／南拓子
hair & make up ／住本彩（GiGGLE）
服裝贊助／針織衫 sneeu、裙子 Wei

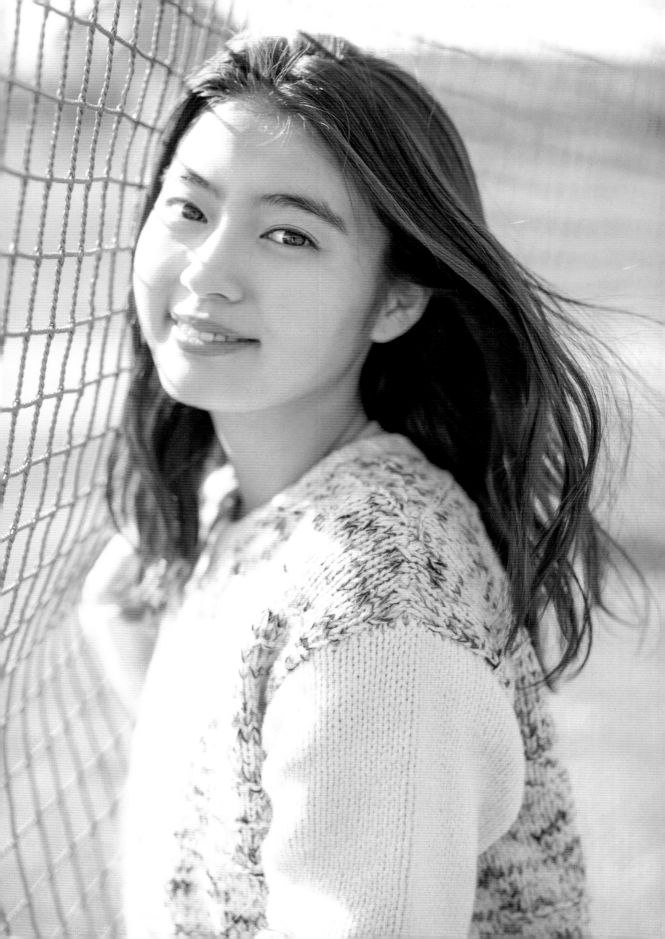

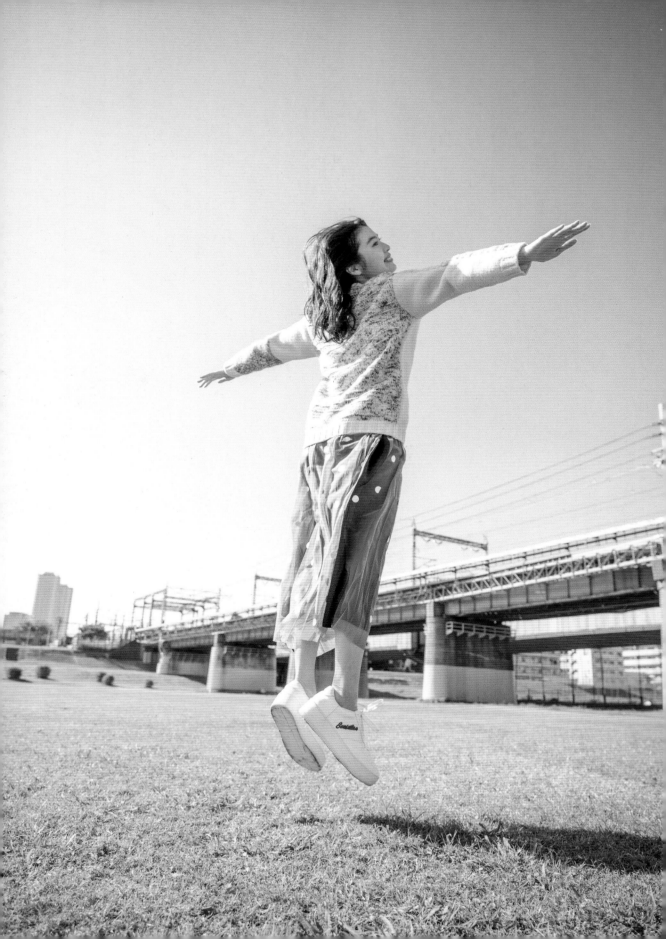

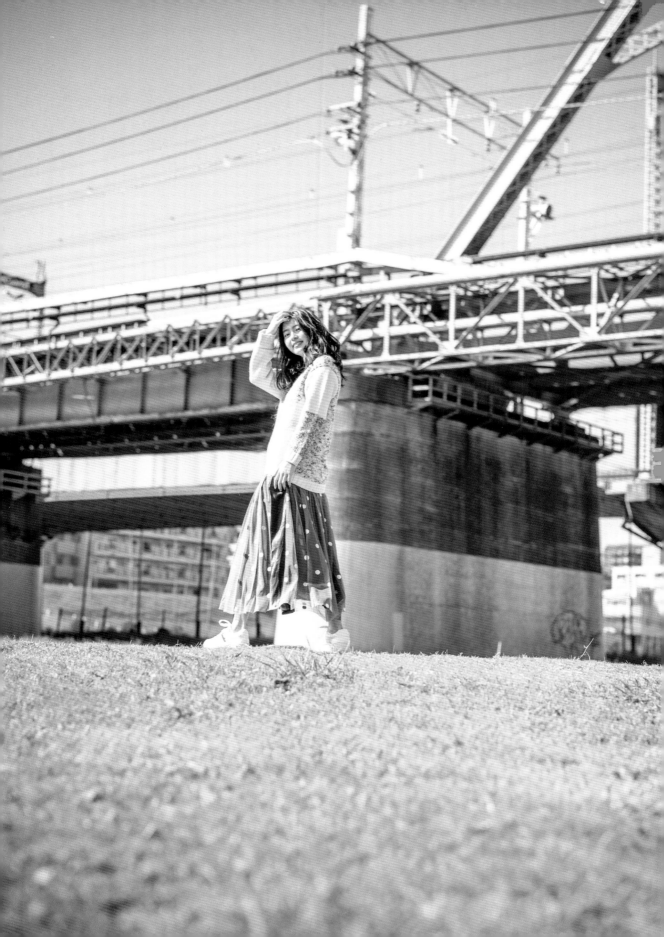

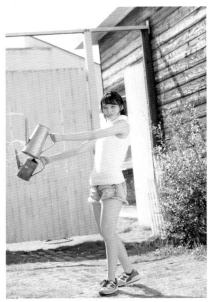
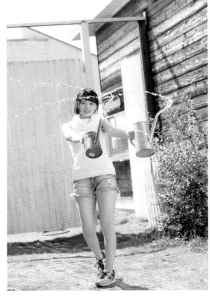
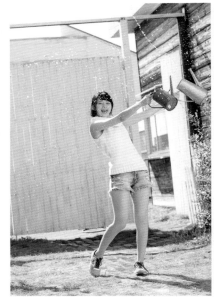
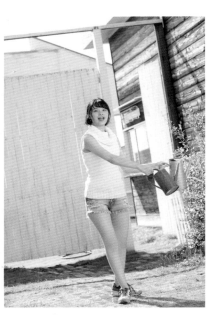
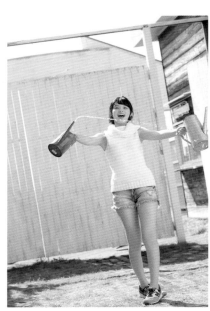
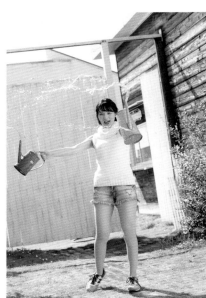

Gallery
LUCKMAN × 岡田香菜

styling ／米丸友子＋松島美紀
hair & make up ／町田恭子

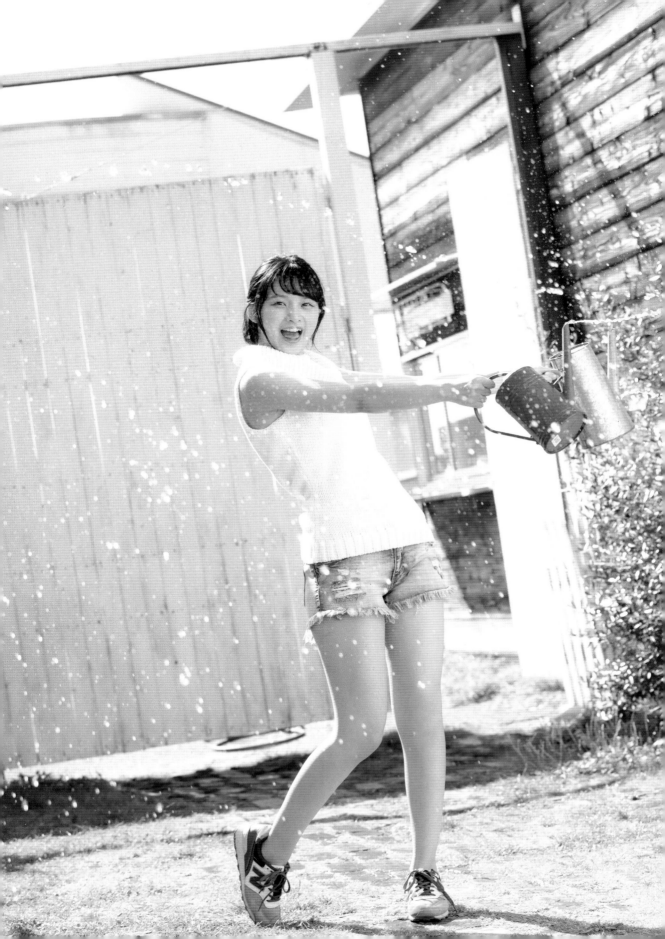

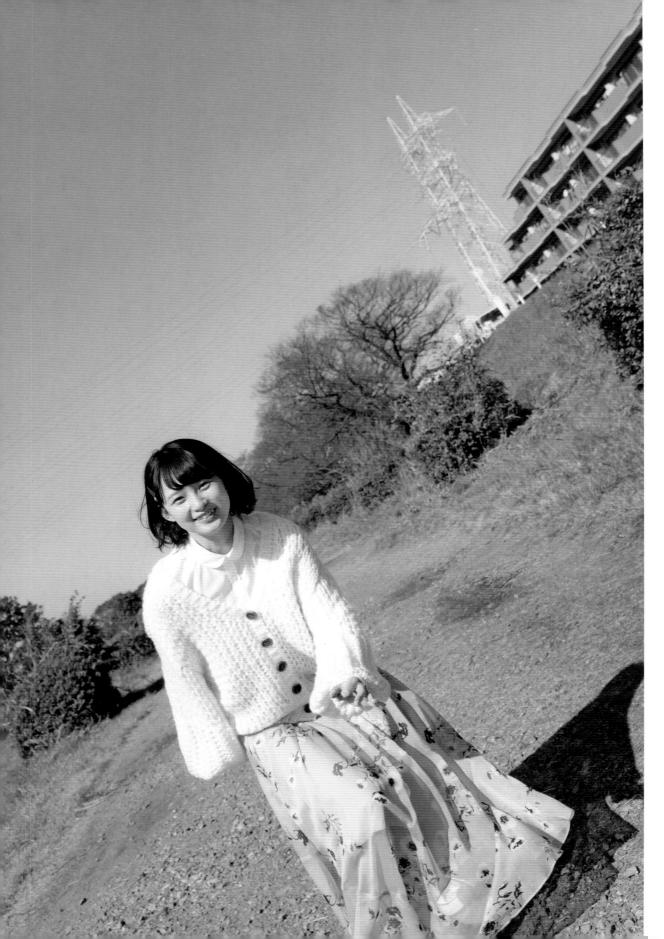

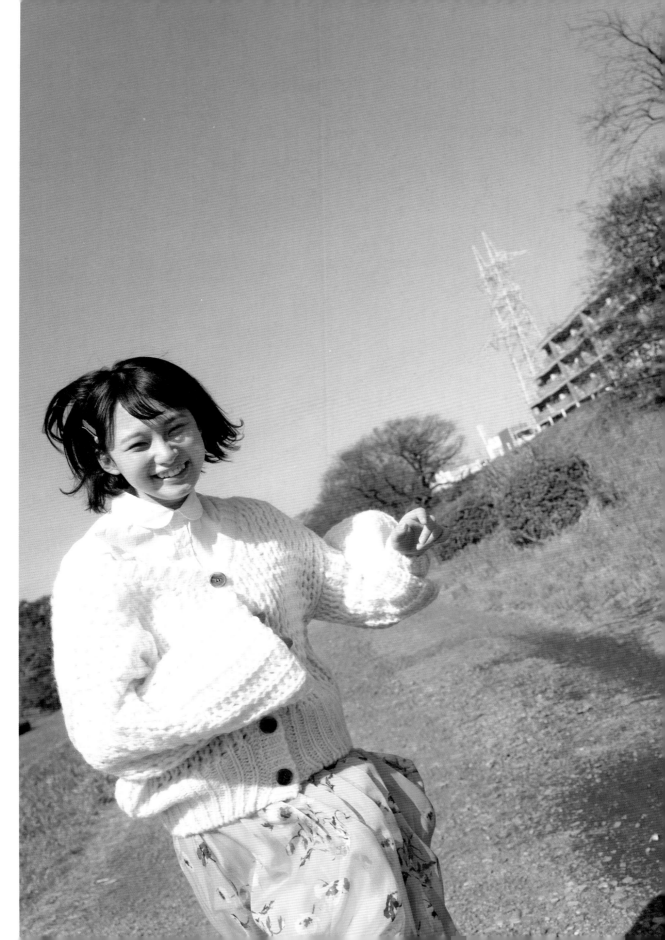

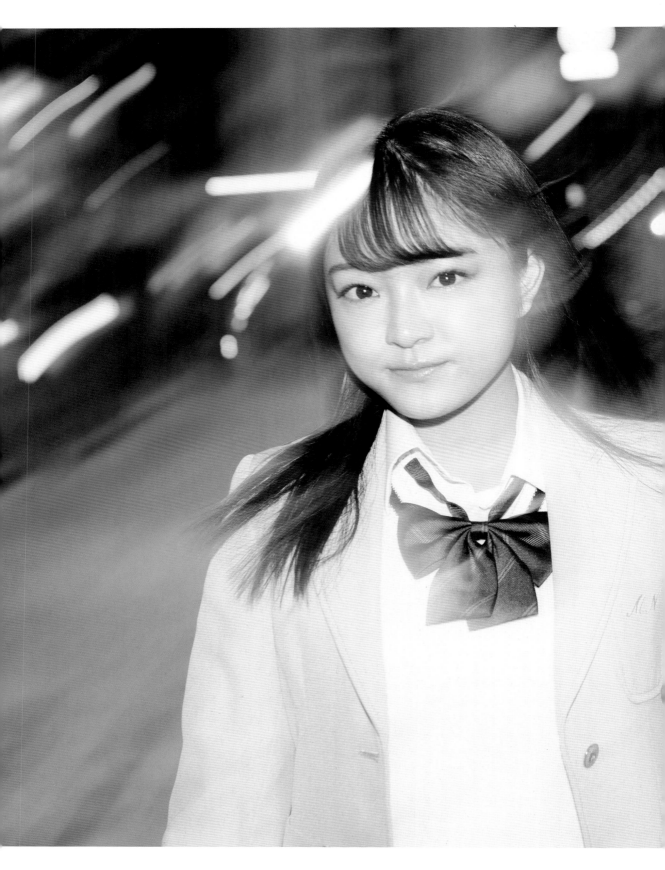

Gallery TAISHI WATANABE × 木戸怜緒奈 styling ／田中隅子 hair & make up ／町田恭子

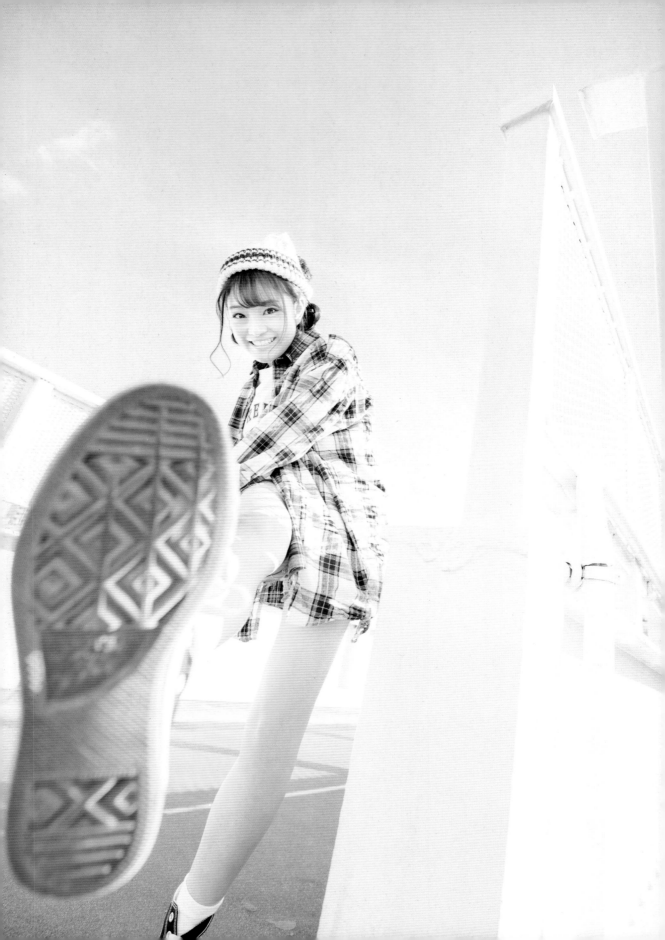

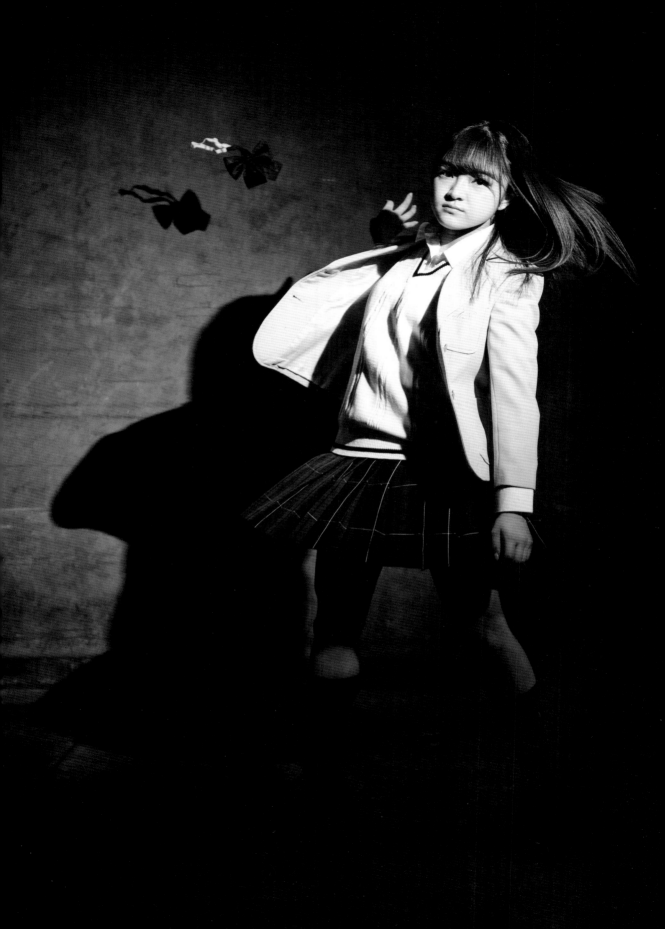

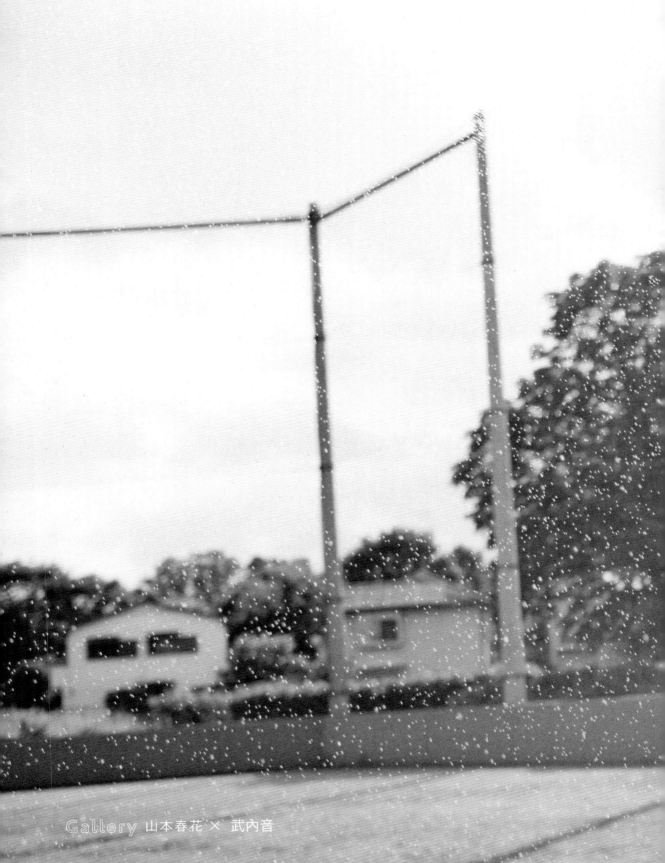

Gallery 山本春花 × 武内音

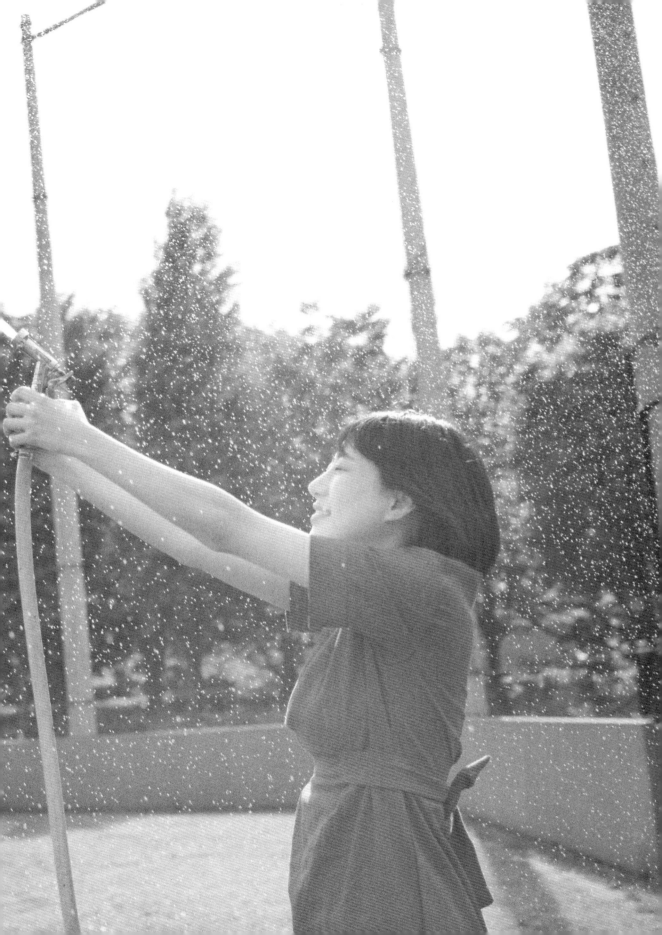

Gallery 攝影資訊

P.006 / 📷 NIKON D5
　　　　🔲 NIKON AF-S NIKKOR　24-70mm f/2.8E ED VR（32mm）
　　　　⚙ F4.8　1/1500秒　ISO400　WB：6990K
P.007 / 📷 NIKON D5
　　　　🔲 ZEISS Otus 1.4/55 ZF.2
　　　　⚙ F2.8　1/3000秒　ISO400　WB：5760K

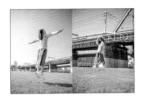

P.008 / 📷 NIKON D5
　　　　🔲 ZEISS Milvus 2.8/21 ZF.2
　　　　⚙ F4　1/2000秒　ISO400　WB：6340K
P.009 / 📷 NIKON D5
　　　　🔲 ZEISS Otus 1.4/55 ZF.2
　　　　⚙ F2.8　1/4000秒　ISO400　WB：6340K

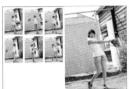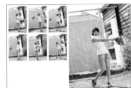

［P.010～011共通］
📷 CANON EOS 5D Mark III
🔲 CANON EF 70-200mm F2.8L IS II USM（100mm）
⚙ F5.6　1/1000秒　ISO100　WB：4800K

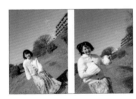

［P.012～013共通］
📷 SONY α7R III
🔲 SONY Vario-Tessar T* FE 24-70mm F4 ZA OSS（36mm）
⚙ F8　1/3200秒　ISO800　WB：4800K

［P.014～015共通］
📷 NIKON D810
🔲 NIKON AF-S NIKKOR 24-70mm f/2.8G ED（52mm）
⚙ F4.5　1/15秒　ISO800　WB：AUTO

P.016 / 📷 NIKON D810
　　　　🔲 NIKON AF-S NIKKOR 16-35mm f/4G ED VR（16mm）
　　　　⚙ F4.5　1/320秒　ISO100　WB：AUTO
P.017 / 📷 NIKON D810
　　　　🔲 NIKON AF-S NIKKOR 24-70mm f/2.8G ED（42mm）
　　　　⚙ F3.5　1/125秒　ISO1000　WB：AUTO

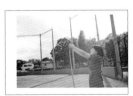

📷 CANON EOS 5
🔲 CANON EF 40mm F2.8 STM
⚙ F2.8　1/250秒　柯達彩色底片機 PORTRA 400

本書中主要使用商品

可換鏡頭相機

主要使用可更換鏡頭的數位相機（單眼＆無反）。刊載於本書的照片大多使用搭配35mm全片幅感光原件的相機，但是使用APS-C或者M4/3也完全沒有問題！

可換鏡頭

預設好攝影者與模特兒1對1的情況，選擇24～85mm的焦點距離（以35mm全片幅換算）。使用定焦鏡或變焦鏡都可以，也可以互相搭配使用。當中使用率最高的是24～35mm左右的廣角鏡。

記錄媒體

用來記錄攝影照片資料的媒體。雖然會因相機畫素不同而異，不過至少也要準備兩張16GB的記憶卡（照片請存在PC或備份用的HDD當中）。就算價格較高，也應該選擇評價比較好的廠商產品比較安心。

反光板

用來反射或者遮擋光線。顏色選擇白色及銀色兩種，使用上會比較得心應手。除了圓形以外，也有方形、三角形、對摺款等，非常多種，最好依據使用便利性及現場狀況，多張一起使用。

機頂閃燈

小型照明器材，可以直接裝在有熱靴的相機機頂。大多使用乾電池或充電電池驅動，能夠在沒有AC電源的室外攝影使用。可以使用觸發器等工具，設置在其他地方而不接在相機機身上，這樣就能拓展打光的幅度。

三腳架

在光量有限的情況下能夠抑制手震，目的是固定視角。拍攝肖像照片通常是手持攝影，因此這個東西並非絕對需要，但先準備著絕對是件好事。也可以用來架設反光板或者閃光燈。

攝影資訊閱讀方式

範例）
◙ NIKON D850
▣ NIKON AF-S NIKKOR 58mm f/1.4G
◉ F2.8　1/200秒　ISO200　WB：5000K

◙ 相機的名稱會寫著「廠商名稱＋機種名稱」
▣ 鏡頭的名稱會寫著「廠商名稱＋機種名稱」。
　變焦鏡會另外寫上焦距
◉ 照片本身則會另外記載相機設定。
　刊載依序為
　「光圈」、「快門速度」、「ISO感光度」、「WB」。
　另外，若在曝光時才變更WB，
　會寫出變更時的預設名稱及色溫數值（個位數四捨五入）。

主要略語、用語

AE	AUTO 自動曝光（讓相機自動設定曝光條件的功能）
AF	AUTO 自動對焦
MF	手動對焦
WB	白平衡
AWB	自動白平衡
K	克耳文（色溫單位）例：3500K
順光逆光側光	用來表示光源方向的用語。「順光」是指光線由被攝體前方照來；「逆光」是光線從被攝體的後方照過來；「側光」則是從旁邊打過來的光線。
上手下手	用來表示攝影及舞台等方向的用語。從相機方向看過去右邊是上手、左邊是下手。

拍攝動作的基礎知識

了解動作的四個原型

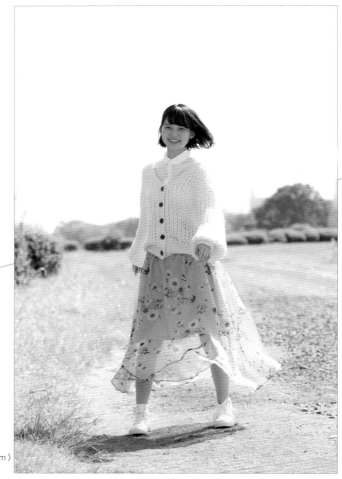

由站姿表現動作

📷 CANON EOS 5D Mark III

🎞 CANON EF 70-200mm F2.8L IS II USM（165mm）

⚙ F8　1/1000秒　ISO800　WB：4800K

「步行」「轉動」
「蹲下」「跳躍」
加上手腳的動作

　　如果想將女孩子拍得可愛一些，勢必要對模特兒下一些指令。而下這個指令的當然就是你了。

　　也許你會覺得這樣得記住很多動作、表現手法等等，不過其實不需要擔心這點。只要記得4個原型，就能夠表現出動作。

　　具體來說，就是橫向移動「步行」、上下方向「跳躍」、「蹲下」以及旋轉的「轉動」。這樣就夠了。

　　這是由於就算只有四種動作，只需要把手彎過去、伸長一些等等「手腳動作」還有「慢一點」、「猛力一點」等力道變動，就能夠產生非常多變化。

　　舉例來說，如果是旋轉的動作，就可以提出「試著張開雙手旋轉」、「稍微彎一隻腳」等等的指示。因此，請先從「步行」、「轉動」、「蹲下」、「跳躍」這四個動作，觀察模特兒的服裝、樣貌及拍攝地點來調整即可。

　　另外，這4個動作的拍攝以難易度來說，最好拍的是「轉動」，然後是「蹲下」、「跳躍」、「步行」。這是由於模特兒的移動距離越短，就越容易拍攝。模特兒一走動，攝影機就必須跟著跑，因此在原地旋轉的話，就不需要修正構圖。

　　加上動作雖然是好事，但若相機跟不上的話就沒意義了。還請維持兩者間的平衡來攝影。

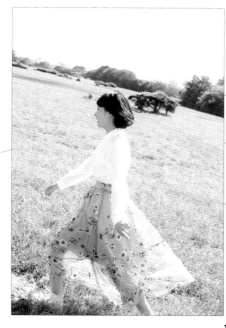

步行
（奔跑）

轉動
（旋轉）

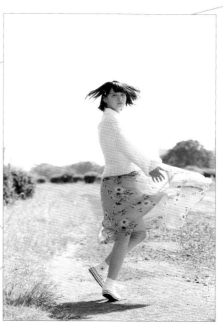

要記住的只有 4 種

對模特兒下的指令不需要太
過具體。可以先告知「請試
著○○」，然後看模特兒怎麼
動。然後再添加「動作大一
點」、「慢慢來」等指示即可。

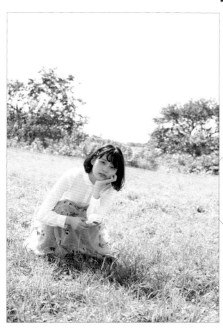

蹲下

跳躍

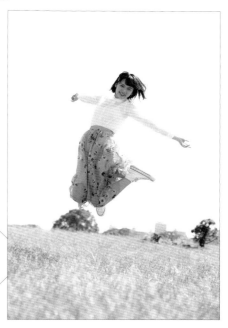

POINT

以手腳拓展動作

彎曲手肘或膝蓋、又或者伸
長，就能讓動作變得複雜。摸
自己的身體也是不錯的方法。

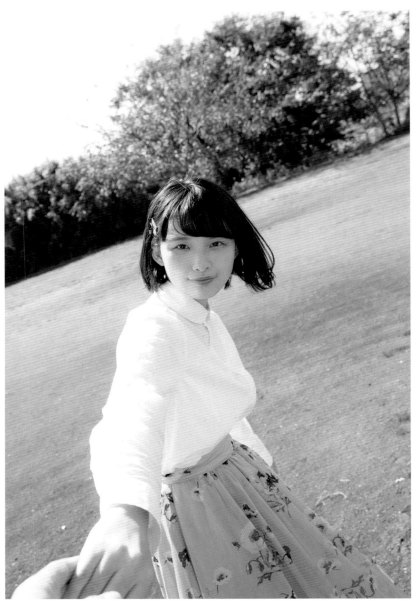

📷 CANON EOS 5D Mark III　◫ CANON EF 50mm F1.2L USM
⚙ F8　1/800秒　ISO 800　WB：4800K

設定「範圍」及「速度」

決定動作以後，接下來請指定動作的「範圍」以及「速度」。大概就是為遊戲加點簡單規則那種感覺。

舉例來說，像是「請試著慢慢地（速度）走到那棵樹的位置（範圍）」這類指示。如果指令下的內容過多細節，會變得很難理解，這樣就無法帶出比指令更繁複的動作。規則要簡單，請整理為可以一句話說完的程度。

還有，動作的方式每個人都不太一樣。請不要在腦中描繪出一個明確的樣子然後想辦法實現，而是應該要將「動作」當成一個契機來使用，畢竟目的是要把女孩子拍得很可愛，因此可以保持在「這個不行就換下一個」那種「點子用過即丟」的感覺即可。因此在CHAPTER 2以後是一些具體的範例。

順帶一提，本範例是以「牽著手旋轉」這個題目來攝影的。因為平常並不會這樣轉圈圈，所以模特兒的心情也為之一變。推薦方法之一！

02
METHOD
決定動作的規則
Photo：LUCKMAN

攝影時的規則是「牽著手，一邊拉一邊旋轉」。如果是伸直了手轉圈圈，也會因為離心力而變得比較有趣。

POINT
如果牽著手
MF也能對到焦點

如果是伸長了手攝影，基本上相機到模特兒之間的距離是不會變的。用MF固定焦點位置的話也比較容易對焦。

以相機的動作
來調整攝影難易度

Photo：編輯部

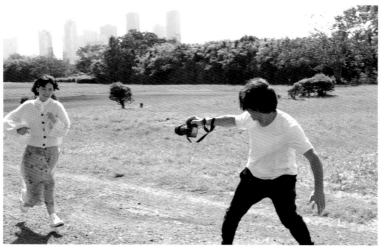

模特兒動作×相機動作=困難

上面是攝影師配合模特兒的動作，邊跑邊拍攝。下面則是雙方都停下來好好攝影。當然下面這張照片拍起來比較輕鬆。困難度較高的照片，請抱持著會失敗的決心去挑戰吧。

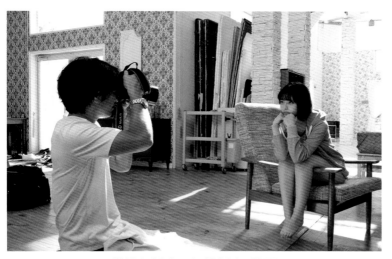

模特兒靜止×相機靜止=簡單

攝影者也一起動
提高動感

你平常是怎麼攝影的呢？不管是手持或用三腳架，大多數攝影者應該都是在靜止狀態下架起相機的吧。

想好構圖以後對好焦，這是沒錯的。一般都是這樣。

不過本書當中會提出攝影者一邊動一邊拍攝的方式。因為和模特兒一起動，這樣能夠提高動感。

首先請依據你自己的熟練度，確認應該要如何拍攝動作。

如果對於操控相機不太有自信，那麼剛開始就請模特兒動，然後在同一個地方開始拍攝。請模特兒先動動手腳就好，相機則在固定的地方攝影。這樣可以防止手震或沒對到焦造成的失敗。

接下來就請模特兒動作放大一些（相機還是固定）。如果覺得在操控相機方面比較安心了，那麼再請模特兒一邊動，自己也一邊動相機來拍攝。

雙方都在移動的話，確實失敗率會很高，但是也可能會拍到意外的奇蹟美照、也能夠拓展動感幅度。

另外，拍攝動態的相機設定之後會再詳述。

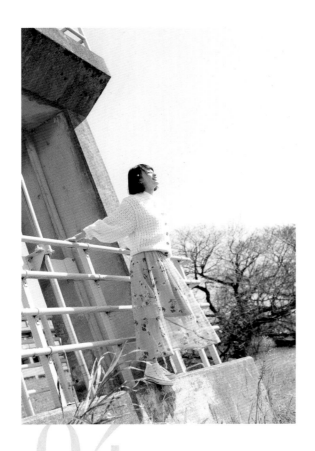
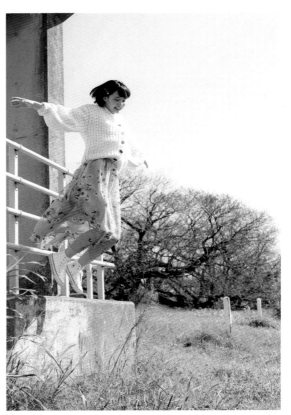

「預測」模特兒的動作

Photo：LUCKMAN　Text：中西祐介

抓住動作的「速度」以及「方向」

　　如果打算拍攝移動中的攝影對象，那麼最重要的就是預測對方下一步動作。

　　舉例來說，對方正在走路或者跑步的「速度」。對方是朝著自己過來的、是橫向移動、或者是朝斜角方向走等「動作方向」。雖然統稱為動作，但其實包含了非常多要點在內。

　　接下來會是什麼樣的動作？如果在一頭霧水的情況下就架起相機，那麼光是要追對方的動作得耗盡心神。如果想拍動作，那麼在架起相機的同時，必須不斷想像被攝對象接下來的動作。

　　同時也要想像照片完成時的樣子。**要在拍攝前就思考被攝對象會在框中的哪個位置。**這樣一來，就能夠預測應該將 AF 的對焦點放在哪裡。

　　如果能夠做到這些事情，那麼應該就能夠減少一邊追被攝對象還一邊想構圖、或者思考對焦區域應該放哪的困惑（這樣一來心情上也會比較輕鬆）。若是完全沒有事前做好準備就要面對被攝對象，那麼就會感到焦燥、這樣原先想拍的東西也會從腦中溜走。

　　對於動作感到難以應付，通常是因為過於緊張以及準備不足。因此請試著做事前練習。

　　最初請慢慢從拍攝步行者開始拍。試著將相機對向直直朝自己走來的人。習慣以後拍橫向走路的人、提高速度走路的人，然後拍攝跳躍等上下動作。一旦習慣所有動作要素，不知不覺間就能夠習慣動作、也能夠看到動作的走向。這樣一來就能夠預測下一步了。

　　比較有經驗之後就會像記得怎麼說話一樣，動作也會增加。不管 AF 怎麼進化，觀看動作以及預測動作的能力，想來對於發揮相機功能仍然是非常重要的。

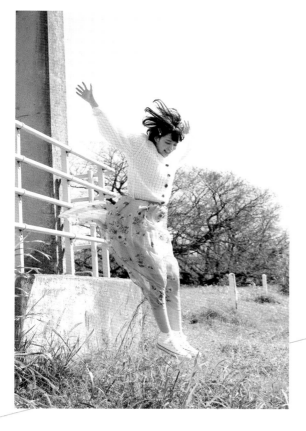

[共通攝影 DATA]
- 📷 CANON EOS 5D Mark III
- 🎞 CANON EF 50mm F1.2L USM
- ⚙ F5.6　1/1000秒　ISO 400　WB：4800K

POINT　確認最後位置

如果是像照片上這種動作，最好事前確認一下最後的著地位置。若能在拍攝前就掌握動作範圍，這樣也比較好構圖。

早上10點50分左右，以自然光攝影。天氣晴朗。相機在模特兒斜後方，能夠一半照到光線、一半逆光的姿勢。

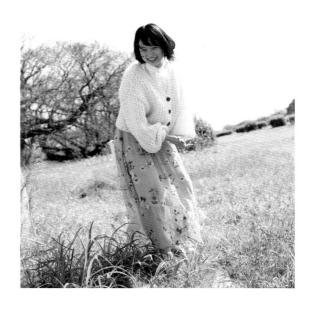

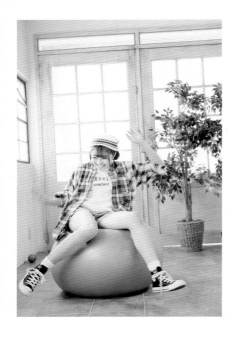
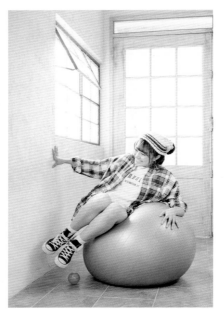
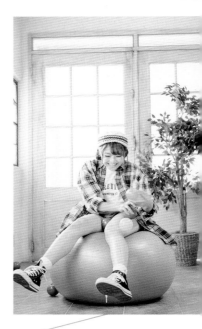

Photo：TAISHI WATANABE

打造會發生某些事情的計畫

請挑戰
「不確定能否做到」

為了要帶出模特兒的動作，有件非常重要的事情。就是加入可能會發生什麼事情的不確定性要素。

會這樣說是因為在拍攝動作的過程當中，模特兒和攝影師都會開始產生習慣性。這樣一來就不容易發生手震或者失焦的錯誤，也就是成功率會提高，但這樣一來也會失去了「刻意拍動作的意義」。

也就是動作本身給人的新鮮感、以及生動的表情。還有不在預料之內的偶然性。

為了避免這種情況發生，請加入一些模特兒「不確定能否做到」的事情。

照片是比較簡單易懂的例子，也就是請對方坐在平衡球上。當然原先是覺得應該很困難、會失去平衡，沒想到模特兒的體幹能力非常好，結果很穩定。因此馬上請她在平衡球上多做一個接彩球的課題，提高困難度。

由於動作非常不規則，馬上就聽到「唔哇～」、「啊——！」的慘叫聲，同時捕捉到她燦爛的笑容。

ITEM

讓對方在平衡球上失去平衡（笑）。不要將空氣充飽，稍微放一點點氣會比較好坐上去。

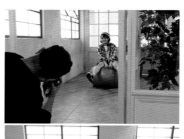

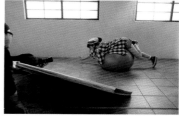

約是14時30分左右在室內攝影。以側面窗戶射入的陽光做為主光源，再以白色反光板反光。使用白色反光板是為了讓影子變得柔和。

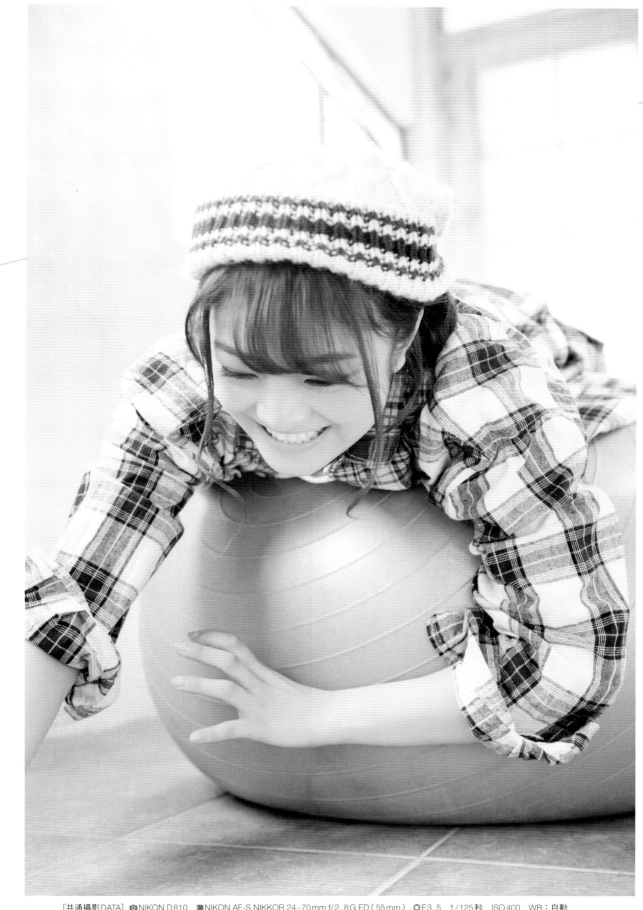

[共通撮影DATA] ◎NIKON D810 ▣NIKON AF-S NIKKOR 24-70mm f/2.8G ED（55mm） ♦F3.5 1/125秒 ISO400 WB：自動

讓動作配合攝影狀況

Photo：松田忠雄

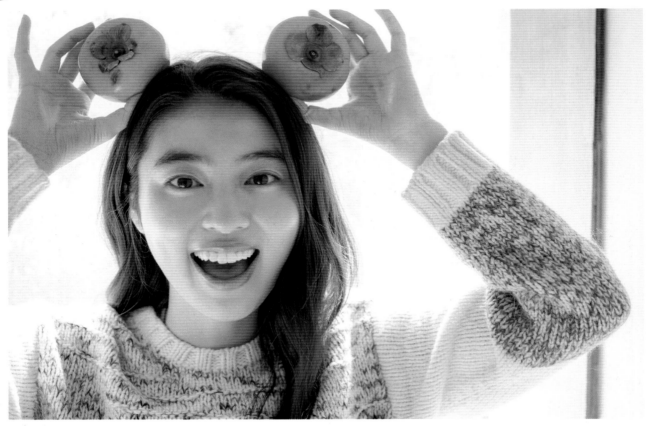

📷 NIKON D5　📖 ZEISS Otus 1.4/55 ZF.2　⚙ F4　1/250秒　ISO400　WB：5120K

利用在攝影場所的東西

在 METHOD 1 已經介紹過模特兒的動作就是在「4個原型」上添加「手腳動作」。如果單純只是想拍動作，這樣也就夠了。

但是在某些攝影場所當中，與其單純讓模特兒動起來，為了要融入背景，最好也要考慮從現場的東西來思考動作。

舉例來說，在房間客廳當中就不太適合拍跑步姿勢；不過在床上跳來跳去也許就沒問題。也就是說，必須因應場所選擇動作。

另外若要活用攝影場所的狀況，

也可以像俳句的「季節用語」那樣，在照片當中埋下某種訊號。將攝影當天的地點、時節、天氣等要素放入照片，就能夠讓看照片的人有所同感。這樣一來動作的必然性也會提升，帶來真實感。

使用小東西時有件要注意的事情。小東西請選擇不會過於搶眼的。畫面內的主角是模特兒。再怎麼說都是用來陪襯的，因此絕對不可以破壞上下關係。

正午左右於室內窗邊攝影。模特兒後方的窗戶為主光源，是逆光。配合模特兒肌膚露出的程度，拍攝得較為明亮。

正午左右於室內窗邊攝影。模特兒後方的窗戶為主光源，是逆光。配合模特兒肌膚露出的程度，拍攝得較為明亮。

ITEM

柿子和蘋果這類水果可以拿在手上、聞味道、咬下去等，是能夠做出許多動作的東西。

📷 NIKON D5
📖 ZEISS Otus 1.4/55 ZF.2
⚙ F2.8　1/1000秒　ISO400　WB：6990K

14點後在室外公園拍攝。時節大約是10月後半，就算還沒15點，太陽也已經開始下落，因此是斜光線。

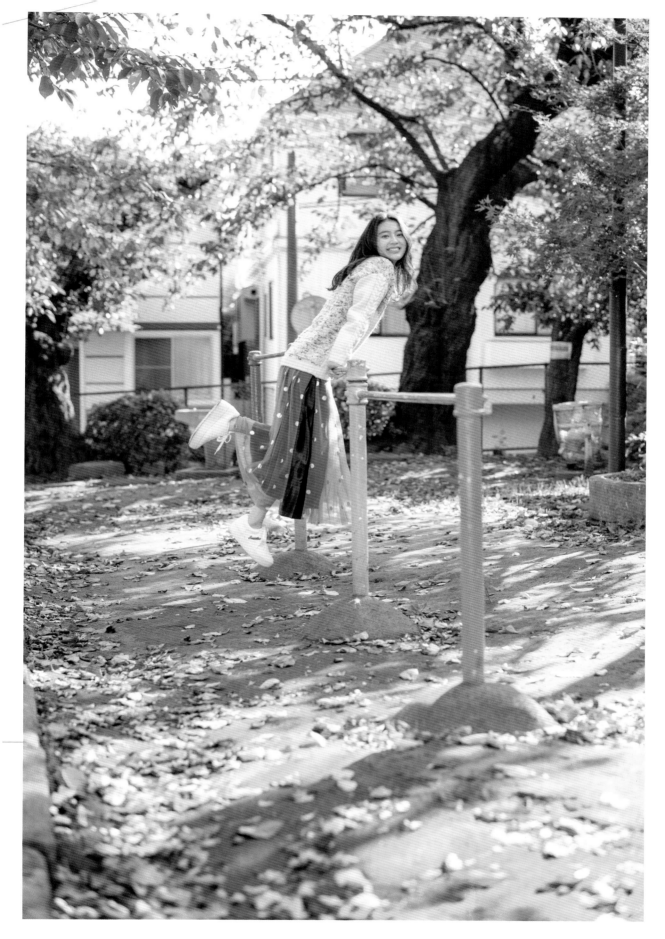

松田忠雄先生持相機的方式。左邊是橫向；右邊是縱向的情況。將相機緊靠在額頭和眼周固定。

調整姿勢讓相機機身穩定

Photo：編輯部

用左手、右手、額頭這三點抓持相機

經常因為手震而失敗的人，若不是弄錯了相機設定（快門速度太慢）、就是拿相機的方式不穩，又或者兩者皆是。首先請確認是否有好好固定相機位置。

持相機的方式是①左手支撐著鏡頭的下方、②右手握著相機機身（把手）、③眼周和額頭壓著觀景窗。只要能用左手、右手、眼周（或額頭）這三點支撐著，就會很穩定。

若是相機沒有觀景窗，必須觀看機背的液晶螢幕來拍攝，眼周無法緊靠相機的話，那就縮短腕帶、掛好背帶，這樣會比較容易固定。

抓持相機的姿勢也非常重要。兩手夾緊，最好是覺得有點擠的狀態。最常發生的就是為了要從低角度拍攝而蹲下、或者勉強彎腰的情況。如果要這樣拍，那就乾脆坐下來或者躺下來會比較穩定。就算站著，如果附近有牆壁，也可以靠在上面，盡可能利用地面及牆壁。

POINT
靠著牆壁或地面獲得穩定

如果想拍攝低角度照片，姿勢很容易變得不穩定。請將身體靠在牆壁或地面上獲得穩定性。

攝影時機必須是具有決定性的瞬間

Photo：編輯部　Text：中西祐介

如果只依賴連續快門就會喪失最佳時機

在拍攝運動活動的人之間，「決定性瞬間」這個話題蔚為風潮。這個詞彙通常用來形容以照片拍下那些肉眼無法確認的瞬間。而協助大家做這件事情的機械功能之一就是連拍。

最新的相機可以達到 1 秒拍 20 張照片。雖然很多人會說：「連拍功能很強的相機，因為能夠拍很多張，所以應該不會漏掉任何一個瞬間吧？」但其實不是這樣的。不管連拍功能發展到什麼程度，要能夠拍到攝影者想拍的那一瞬間，還是需要其他更重要的能力。

也就是攝影者的意志必須要非常明確。

當我在拍攝瞬間動作的時候，會做的事情反而是集中在第一張照片上。為了讓自己的想法反映在第一張照片上，必須要抓準拍攝時機。但是第一張也可能沒抓到拍攝的時機點、又或者是 AF 因為和理想中的動作不同而失去焦點。

為了避免這種情況所以會連拍 2、3 張以免失敗。如果是連拍數很高的相機，那麼拍每張照片的間隔非常短，這樣一來後幾張成功的機率就會比較高。如果在攝影對象前沒有任何想法、只是一直連拍，是無法拍出最棒的瞬間的。

以前我也曾經測試過，使用 1 秒能夠拍到 14 張的相機，然後試著隨意連拍，但結果就是無法拍到有任何一張讓我覺得「就是這個！」的照片。

不要嘗試以連拍功能拍出最佳照片，而是讓自己的想法與最新功能在決定性的瞬間重疊在一起。

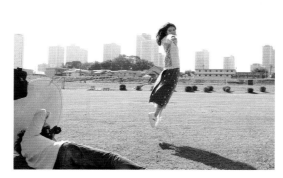

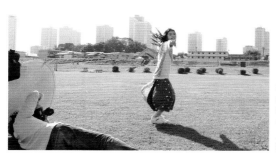

如果希望能夠拍攝到跳躍的最高點，那就需要在肉眼所見的最佳時間之前一點時間按下快門。這是因為肉眼看到的最佳時機，與按下快門把影像紀錄下來為止，會有稍稍的時間差。最好試著抓到這個時間差的感覺。

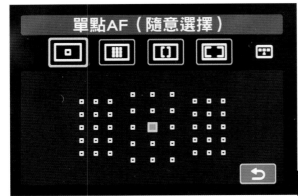

單點AF（隨意選擇）

POINT

**沒有測距點的地方
就活用AF鎖定**

如果想對焦的地方沒有測距點，就活用AF鎖定。方法是①選擇測距點之後，將取景框對到預定對焦的地方，半壓快門鍵對好焦以後，重新調整構圖再按下快門鍵。這樣就能固定AF之後再攝影。

AF中對焦的位置就是測距點（又叫焦點位置）。在沒有測距點的位置，AF就對不到焦，因此測距點多、放置範圍較大的機種，AF會比較好使用。入門款及專業款的相機會有這類性能差異。另外對焦範圍選擇隨意一個測距點的話就是「單點AF」；搭配複數測距點使用就是「ZONE AF」（此為CANON用語）。

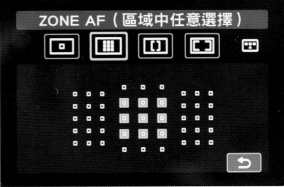

ZONE AF（區域中任意選擇）

METHOD 09

將對焦方式
變更為「動作模式」

Photo：編輯部

適當選擇AF區域與
對焦模式

拍攝女孩子的肖像照時，雖然將焦點準確對在眼睛上並非唯一的正確答案，但若一不小心沒對到焦就飲恨了。因此若是覺得沒對到焦，那麼最好重新檢視一下拍攝動作時的對焦方式。

對焦的時候第一件事是選擇要用MF或AF。如果已經習慣使用MF、抓穩了對焦感覺的人就沒什麼差異，但其他人還是使用AF比較保險。

但就算是選擇AF，也不是就「一切OK」。因為AF必須要有適當的設定。

AF需要選擇用來對焦的「測距點」。如果選擇「AUTO」，那麼對焦處的選擇就是直接交給相機去處理。因此要先將AF區域調整為「任意選擇」。

然後限定對焦範圍。如果要比較嚴謹，就選擇「單點AF」。但若是有動作、或者照片中的人物比較小，那麼就將AF區域設定為「區域擴大」或「ZONE AF」等，擴展AF範圍，這樣會比較容易偵測到。

接下來選擇「對焦模式」。如果模特兒靜止，就選擇「S-AF（單次自動對焦）」；若是有在做動作，就選擇「AF-C（連續自動對焦）」。

即使模特兒是移動狀態，只要有對好測距點、並且使用AF-C（連續自動對焦），那麼就會一直對好焦點。這樣一來就算是在做動作，也比較好對到焦。

另外最近比較流行的應該就是活用SONY α系列引進的「眼部對焦」功能吧（α7III在AF-C時也能使用此功能）。此功能會自動偵測人類的眼睛並且對焦。精密度非常高，因此在一對一攝影中非常好用。但AF並非絕對安全，因此也別忘了在攝影後檢查一下。

AF設定可說是拍攝動作的起點，是非常重要的部分。

AF大致上可區分為兩種。也就是「S-AF（單次自動對焦）」與「AF-C（連續自動對焦）」。

簡單來說，單次自動對焦就是將焦點對準被攝者之後就會停止動作；而連續自動對焦則是會一直追蹤被攝者的動作，並且隨之重新對焦。也就是說，針對持續移動的被攝體，使用自動對焦會比較恰當。

平常都使用單次自動對焦的人，大部分只要切換AF設定，對焦成功的機率就會大幅提升。

再說明得簡單一些好了。還請理解舉例的時候會說得比較極端一些。

假設單次自動對焦是以時速50km在跑的車子。連續自動對焦則是以時速100km在跑的車子。另一方面，被攝者模特兒搭乘的車子是時速100km。那麼當然是以相同速度在跑的，比較容易追上吧。

不過畢竟連續自動對焦是一直移動的，因此拿來拍攝靜止的被攝者反而不好用。這種情況就一定要切換成單次自動對焦。

單次自動對焦與連續自動對焦的用途不同，根據狀況來切換才能夠活用兩方的優秀之處。

POINT

廠商名稱AF模式		
	單次自動對焦	連續自動對焦
CANON	單張自動對焦	人工智能伺服自動對焦
NIKON	伺服自動對焦	連續伺服AF

區分單次自動對焦與連續自動對焦的使用場合

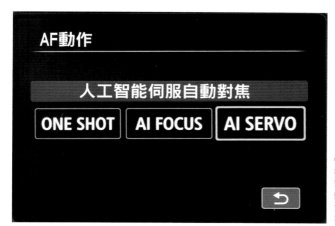

CANON的AF動作設定畫面。有三種模式。「ONE SHOT」是單次自動對焦；「AI SERVO」就是連續自動對焦。「AI FOCUS」（人工智能自動對焦）則是能夠自動切換單次自動對焦與連續自動對焦的模式。也許大家會覺得「好方便！」但其實人工智慧判斷被攝體的動作不一定正確，因此只能在輕鬆拍攝的時候使用。

詢問運動攝影師
拍攝動作的要點①
Photo+Text：中西祐介

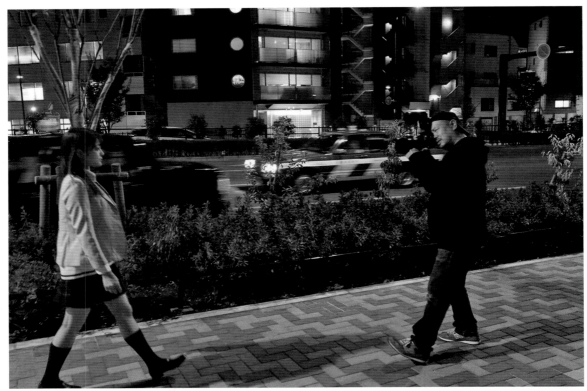

將ISO感光提升到1600，就能夠只憑藉落日後的
街燈來拍攝。這是數位相機才擁有的優勢，不使用
就太浪費了。

METHOD 10
與其死守最低ISO感光度
不如重視攝影機會

Photo：編輯部

設定ISO感光時
稍微寬鬆一些

ISO感光的數值越低，雜訊就越少，拍起來也比較漂亮。因此基本上為了不要影響到攝影結果，通常會壓低ISO感光值。

但是，在拍攝女孩子肖像照的時候，如果一直變更設定，會讓拍攝節奏變得很糟。拍攝節奏意外的重要，攝影暫停下來就很像是電話說到一半，嘟嘟一聲就忽然斷了訊一樣。

如果是同一個場景，那就先決定好相機設定，在拍好這個構圖之前都不要更改設定，因此必須事先設定好較為寬鬆的ISO感光值。

舉例來說，現場使用ISO 200、快門速度1／250秒可以得到光線亮度正常的照片。但很有可能會有動作的話，那就先把ISO感光拉到ISO 400（或者可以再更高一點）。這樣一來，就算快門速度拉到1／500秒也能夠維持照片亮度。

ISO感光設定得稍微寬鬆一些，就能夠盡量減少變更相機設定的次

數。而且如果是近幾年發售的相機，那麼就算ISO拉到800，也不太容易出現大到影響畫面的雜訊。

當然若有雜訊就很討厭了，但是沒辦法拍照就更令人煩躁。請在畫質不會全毀的臨界線前增加攝影的機會。另外，ISO感光的標準請攝影者依據每台相機來判斷。

每次只要有新相機發售，感光度高到多少仍然堪用就會成為話題中心。以我所使用的CANON EOS-1D X Mark II和EOS 5D Mark IV來說，上限差不多是ISO6400。

不過這個上限會因人而異，也會因為相機型號而有所不同。並沒有絕對正確的答案。有時候也會因為攝影狀況及被攝者而產生變化。

我大概說明一下ISO6400這個數字是怎麼來的。我主要都是拍攝運動照片。攝影的場所通常會是室內或者夜晚那種不太明亮的條件下。要拍攝移動快速的運動，最重要的就是捕捉肉眼看不見的那一瞬間動作。

運動員會在動作當中展現自我。如果想要100%接收他們的訊息，就必須是一張完全靜止下來的照片，將他們的魅力封鎖在其中。

有時候會使用慢速快門或者移動拍攝的技巧，以稍微晃動的方式來表現出動感，但我總是希望能夠「停下動作」。

因此這樣的情況下需要用到多快的快門速度呢？基本上是1/1000秒。如果在不夠明亮的場景當中想要按下高速快門，那就只能大開光圈或者提高感光度。

我在多次嘗試用高感光度拍攝、檢查成像成果之後，才確認自己認為ISO6400以上的雜訊無法滿足我的拍攝需求。

即使如此，若是無法維持快門速度的話，有時候仍然會抱著覺悟咬牙將感光度設定得更高，藉此來確保快門速度。每次有新相機發售，感光度上限就會再次提高，因此也許不久後大家就不需要再煩惱感光度的設定了。

認清不能超過的ISO感光度

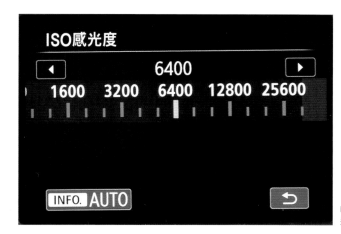

ISO感光度在自己內心決定即可。另外，「ISO AUTO」這個功能，也能夠在不超過上限的情況下自動選擇ISO。

詢問運動攝影師
拍攝動作的要點②
Photo+Text：中西祐介

與其重視相機功能
不如盡善使用

最新款的相機真的有非常多功能。換個說法大概就是多了很多頻道。以前的相機只有12台可以轉換，現在大概有100個選擇吧。

CANON的EOS系列剛裝上AF的時候，測距點只有中央一點，現在甚至多達61點（EOS 50 Mark IV）。

我想說的重點是，選擇哪台相機當然很重要，但是更重要的是能夠完善使用相機的功能。是否能夠活用相機，只能靠自己。

尤其是在拍攝「會動的對象」時，經常必須依靠無法用理論說明的感覺來按下快門。在拍攝照片的過程當中，如果一直思考「這種情況下應該要這樣拍」的話，就會錯失拍攝機會。

因此要使用能夠符合自己感覺的相機，並且找出能夠得心應手的設定。這些準備能夠大幅提升拍攝成功的機率。

按快門已經是拍攝工作的最後一成了。在按下快門那瞬間過後，就什麼都不能改變了。照片只會反映出在那之前的準備功夫。正因如此，必須要先將相機的設定調整到能夠引出你最多能力的狀態。

在嘗試許多方案以後，就算覺得工廠出貨的設定是最好用的，也沒有問題。100個人就有100種正確答案。

以我來說，有一部分自動功能是不會去使用的。

比方說曝光。自動曝光功能真的非常優秀，但無法保證100％符合我的想法。有時候會比我希望的還要過曝、又或者曝光不足，因此我會使用手動曝光來拍攝。這樣一來就不會損失太多時間，能夠集中精神在快門機會。

相機每當有新產品就會有更多功能，但是請看清楚自己需要使用哪些、精挑細選設定過後累積自己的經驗，這樣才能夠走上拍出最佳照片的道路。

METHOD

微調相機使其可配合
自己的節奏

Photo：編輯　Text：中西祐介

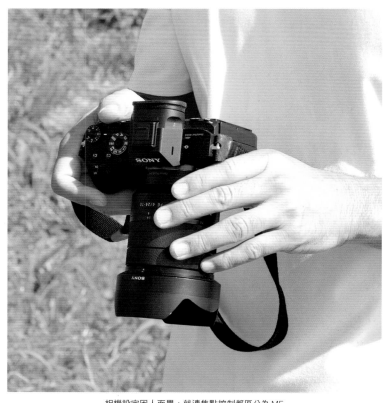

相機設定因人而異，就連焦點控制都區分為MF或AF為主。結果就是只能找出自己比較得心應手的設定。

讓模特兒的動作看起來可愛

張開手腳做出動作

Photo：LUCKMAN

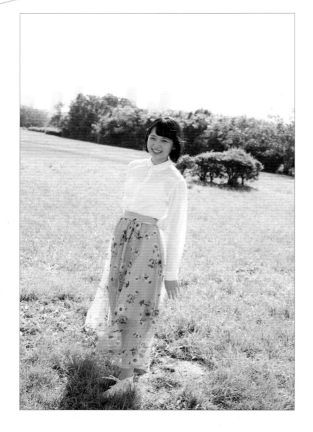 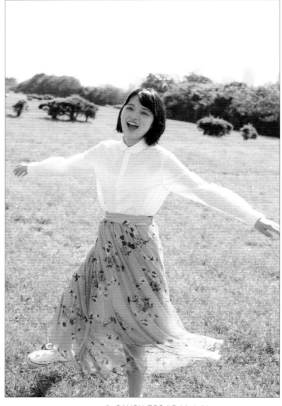

○ CANON EOS 5D Mark IV
CANON EF 50mm F1.2L USM
F5.6 1/640秒 ISO400 WB：5000K

需要動感不一定真的要動

要拍攝具動感的肖像照時，拍攝正在動的模特兒是最快的方法。但這樣無法確保能夠拍攝出有躍動感的肖像照。

姑且不論拍攝動作的困難度，要用照片表現出動感，其實模特兒實際上也在動這件事情並非絕對條件。

請看看上面的照片。左邊是單純的站姿、右邊則是請對方伸展手腳。若問哪邊有動感，當然是右邊的照片囉。但是拍攝右邊的照片時，其實模特兒並沒有做出什麼大動作。只是請她在原地張開手腳而已。

我要說的是，雖然做激烈的動作就能夠有動感，這當然是沒錯，但就算不做大動作，也是能夠獲得動感的。

因此可以先從比較容易拍攝的張開手腳來嘗試。應該就能夠體會到，只需要這樣，照片給人的印象就會大為不同。

右頁的照片則是應用這樣的動作拍攝的。將右手往上舉、大大伸展。然後請對方停下來，再拍攝。就算只是伸展手腳，也能夠拍出給人舒服感的動感。

13點30分左右的室內。白色牆壁反射自窗戶射入的陽光，打造出柔和平穩的光線。

POINT 用扶手做出高低落差

將單腳跨在沙發的扶手處，使右膝的位置稍高，這樣就能打造不平衡的狀態。也就比較容易帶出伸展的動作。

○ CANON EOS 5D Mark III
CANON EF 50mm F1.2L USM
F5.6 1/500秒 ISO800 WB：4800K

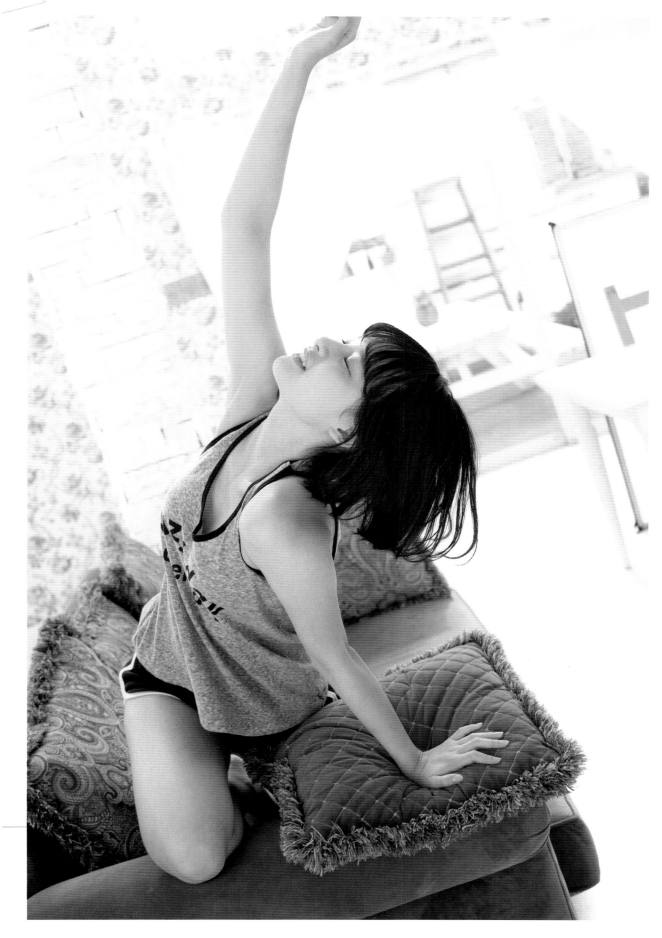

不斷重複「第一步」

Photo：松田忠雄

輕輕～地往前跳
讓頭髮與服裝產生動態

　　為了要帶出動感，拍攝時尚照片時有個經常使用的技巧。就是不斷重覆「第一步」。

　　當然，也可以做一些不會讓服裝產生不必要皺褶的動作，但如果希望能夠有栩栩如生的氛圍、又表現出服裝質感的話，就會指示模特兒踏出一步。

　　跨出平常走路還要大的一步，將腳跨出去之後落地。也就是輕輕往前跳的那種感覺。

　　只要有這樣的動作，髮絲就會晃動、服裝也會稍微飄動，能夠拍到立體感。雖然以動作來說是有點無聊，但是請對方稍稍這樣動一下之後，再看著照片向對方說明要拍攝的東西也行。另外也可以像照片上這樣，在有高低落差的地方，也比較容易集中精神。

　　但若模特兒還是覺得這樣的動作很煩躁，那就試著請對方換一腳跳。右腳5次、左腳5次，這樣一來應該就能在很棒的瞬間「按下」快門。

　　另外，如果對焦模式是AF，那麼建議使用AF-C（連續自動對焦）。不過如果能事先得知落地位置，那麼也可以用MF把焦點固定在落地位置上，事先調好焦點。

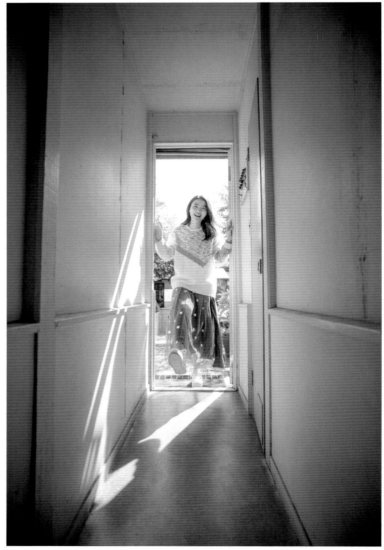

📷NIKON D5　🔳ZEISS Milvus 2.8/21 ZF.2　⚙F2.8　1/800秒　ISO400　WB：5650K

POINT 服裝會慢些到定位

裙子等飄逸的服裝，會比身體動作稍稍慢一點才飄開，因此攝影的時候可以留心這點差異。

12點之後。相機的高度大概在模特兒的肚臍上下，在逆光的位置攝影。強調出背光登場的感覺。

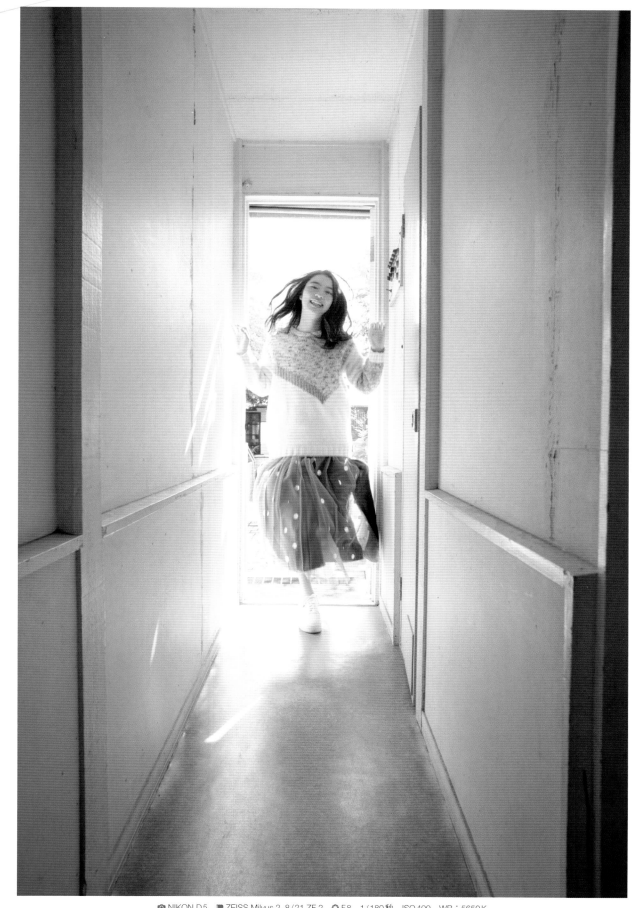

NIKON D5　ZEISS Milvus 2.8/21 ZF.2　F8　1/180秒　ISO400　WB：5650K

跳躍！拍攝空中的動作

Photo：LUCKMAN

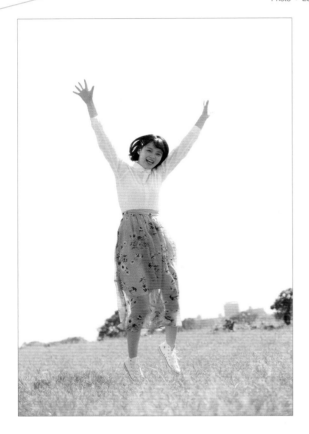

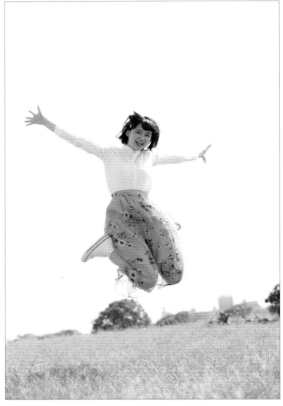

把膝蓋彎起來
就能在低角度跳得很高

跳躍是最能表現動作的一種方式。而且能讓看的人覺得有活力。另外，跳躍時的表情會受到身體動作影響，也比較容易展現出明亮、開心的表情。（我想大家試試看就知道了，跳躍的時候很難一臉無聊）。

跳躍照片最重要的就是讓人感受到「跳得很高」。如果跳躍的高度不夠，就會覺得非常半調子，也無法從身體動作表現出活力。因此以下介紹兩個讓跳躍看起來高度較高的重點。

一個是模特兒的動作，務必要將膝蓋彎曲起來。比較上方的照片就非常明顯。膝蓋彎曲的話，人與地面之間會產生空間，這樣就會看起來像是漂浮在空中。

第二點就是相機的角度要低，盡可能在接近地面的位置，然後把鏡頭朝向跳躍的模特兒。這樣一來就能夠讓地面與模特兒的距離拉得更開。

只要遵循這兩點，就算是沒什麼跳躍力道的模特兒，也會看起來跳很高。

快門速度設定在1/500秒以上，務必確實讓動作有靜止感。這樣應該能拍出連模特兒本人都感到大違驚訝的跳躍照片。

曲腳提升跳躍力！

對模特兒下的指示是「請以能夠讓腳底能夠踢到屁股那種感覺屈膝」。照片若有實際變化，模特兒也會更開心。

- CANON EOS 5D Mark III
- CANON EF70-200mm F2.8L IS II USM（125mm）
- F8　1/1000秒　ISO800　WB：4800K

11點前，躺在草皮上用低角度攝影。使用望遠鏡頭（125mm），簡單以天空作為背景。鏡頭的防手震功能也派上用場。

POINT 伸展手臂增加動感

跳躍的時候用力將手伸展開來，就能夠展現出強烈的活力感。可以在告知對方要曲膝時順便提醒。

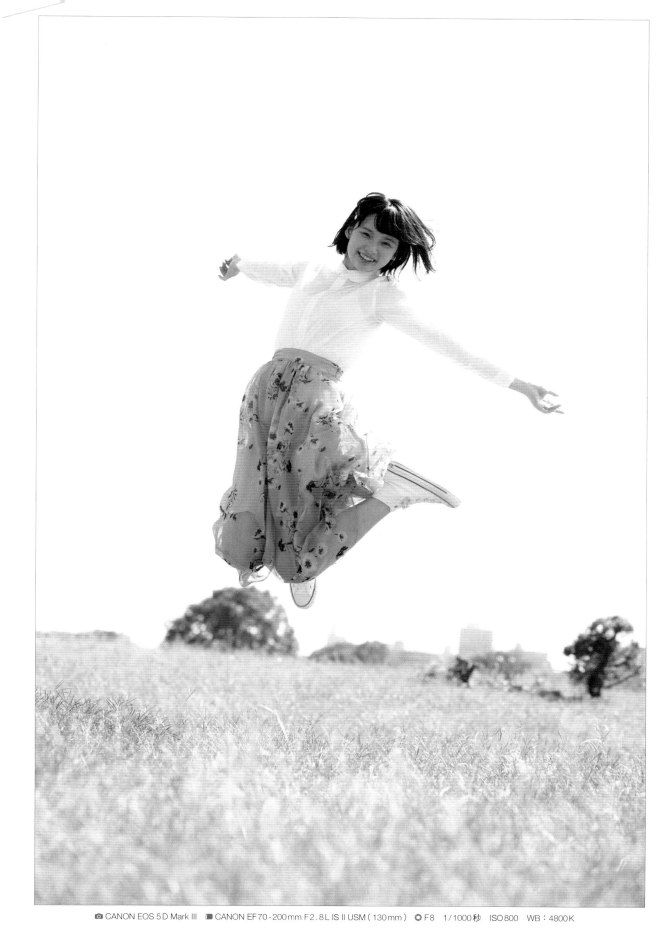

CANON EOS 5D Mark III　CANON EF 70-200mm F2.8L IS II USM (130mm)　F8　1/1000秒　ISO 800　WB：4800K

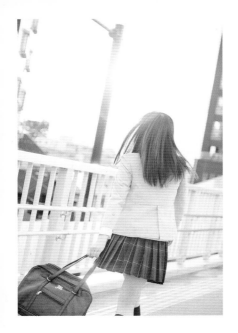
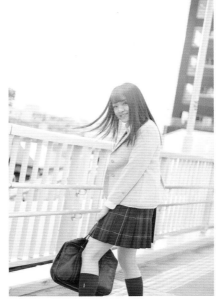
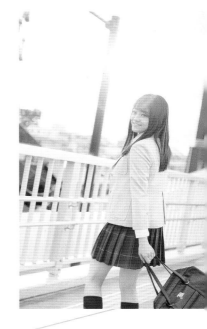

15

Photo：TAISHI WATANABE

旋轉能讓服裝也展開

立體描繪出身體曲線

動作原型之一「旋轉」。這個動作的功效就是能夠產生很大的動感，但同時也是為了帶出身體曲線。

模特兒如果正面對相機，就算能夠看清楚臉龐，也無法立體看清胸部及臀部這種比較女性化的身體線條。

這種時候就可以讓身體旋轉或者扭動。這樣一來就可以描繪出立體樣貌，而不會因為臉面對相機，讓胸臀線條在同一個「平面」上。

旋轉也能晃動髮絲、使裙襬散開。表情也會比較和緩。

攝影的順序是先決定背景、讓模特兒背對相機站好、確定在構圖位置內，然後請對方準備好動作。就緒之後請告知「在原地轉過來」。

可以嘗試三階段強弱，也就是「腳的位置不動，直接回頭」、「轉180度」、「跳起來然後試著轉180度過來」。

重覆好幾次之後，應該就能拍到覺得身體角度、頭髮和服裝角度都完善的瞬間。

另外如果使用包包作為小道具，揮動包包也能夠產生新的動作。

黃昏時刻16點前。以逆光姿勢架好相機。不使用反光板，每次拍4～5張。用AF對焦。

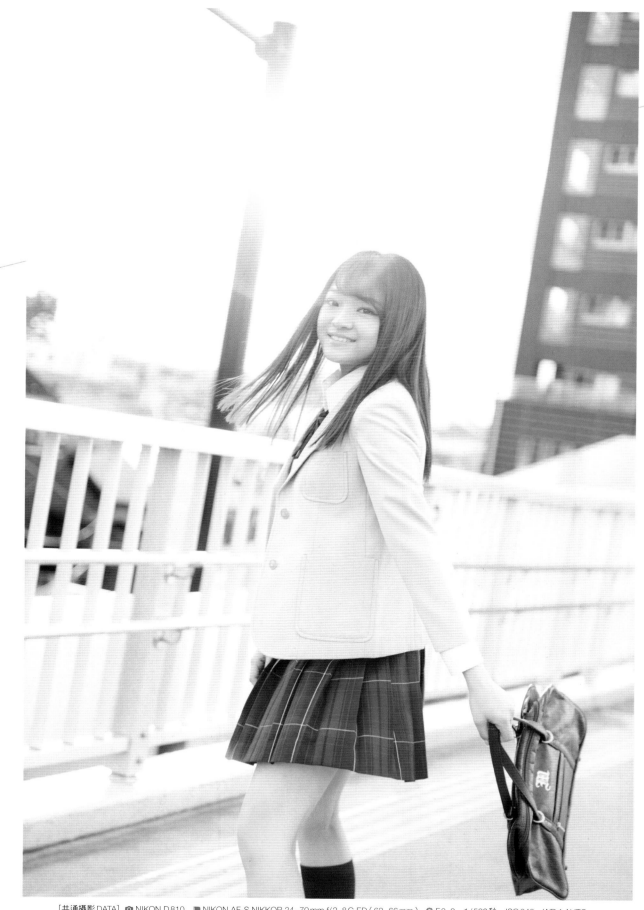

[共通攝影DATA] ◎ NIKON D810　▣ NIKON AF-S NIKKOR 24-70mm f/2.8G ED(62-66mm)　✿ F3.2　1/500秒　ISO640　WB：AUTO

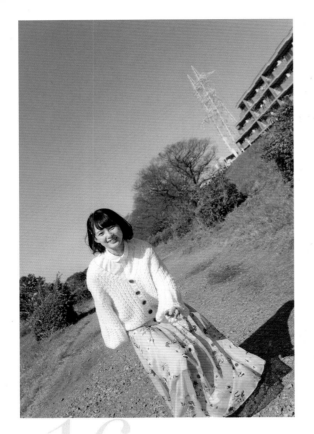
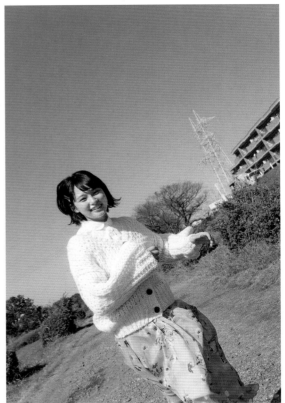

一起奔跑，打造躍動感

Photo：LUCKMAN

你跑我追
帶出不穩定感

「跑步」可說是動作的代名詞。要拍攝其姿態非常困難。首先必須考量的是相機應該怎麼架。

選項有「和模特兒一起跑」或者「不要動相機位置，請對方跑動」。當然，相機不動而要拍跑步姿勢，就會很像用獵槍狙擊獵物，比較好拍攝。

如果拍起來好看也就罷了，但可能會拍得好像在比賽，因此如果覺得離模特兒有些遙遠，那最好是攝影者也一起跑。

一旦跑起來，構圖就很難固定、也不容易對焦。大概也會發生些不在預料內的意外。但是這些不穩定的要素能夠帶來躍動感，也會成為模特兒表現的工具。

請將動作的規則設定在「你跑我追」。模特兒就是鬼，被攝影者碰

到的話，遊戲就結束了。攝影者將相機朝向模特兒，以拍半身的狀態奔跑。

攝影者可以配合模特兒的奔跑速度，如果快被碰到了就跑快一點等等，為動作增添變化性。如果快要被碰到了，那麼就可以趁著表情產生變化時按下快門。

上午10點30分左右，在河岸邊的道路以順光攝影。提示對方：「好——跑！」然後跑50m左右。

對焦就用眼部對焦

要用MF對焦太困難了，因此使用會自動偵測眼睛來對焦的「眼部對焦」功能。沒有的話也可以使用「人臉偵測」。

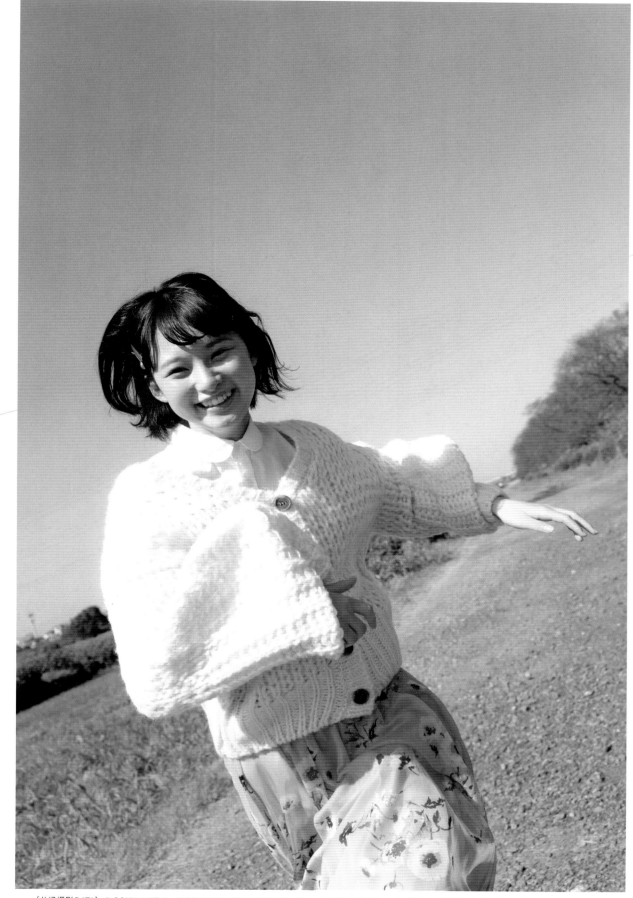

[共通攝影DATA] 📷 SONY α 7R III 🎞 SONY Vario-Tessar T* FE 24-70mm F4 ZA OSS（36mm） ⚙ F8 1/3200秒 ISO 800 WB：4800K

請對方綁鞋帶
放鬆戒心最為重要

蹲下來的姿勢能夠讓拍攝模特兒時有更多姿勢變化（其實人的姿勢大致上也只能區分成「站著」、「坐著」、「躺著」）。

蹲下來的姿勢也可以很美。但是比較難做出「動作」感。如果誇張一點想，也許可以做兔子跳之類的動作，但是這樣拍起來並不可愛。

蹲下來這個姿勢，與其像跑、跳那樣做出活潑的動作，還是搭配一些日常化的動作比較好。

因此可以設定情境為「撿東西」、「重新綁好鞋帶」等。動作上雖然看起來比較樸素，但也能看見一些活潑奔跑看不到的表情。

照片上請模特兒重綁鞋帶的時候，對方非常專注。打造這種放鬆戒心的狀態是非常重要的。只要稍微失去一些「有人在拍我」的念頭，攝影師就能夠拍攝到比較自然的樣貌。

雖然是綁鞋帶，但也許對方會因為頭髮散落覺得礙事，結果反而拍到將髮絲撥到耳後的樣子。如果服裝是穿短褲，也能拍到伸直的腿。若是胸口較鬆的服裝，也許可以拍到乳溝。也可以抱著這類方向拍攝蹲姿。

METHOD

17

從蹲下等日常行為
找出動作

Photo： 松田忠雄

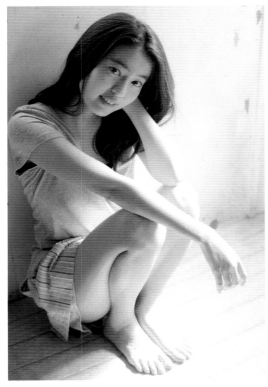

BEFORE
單純蹲下的樣子很可愛。立足在簡單的蹲姿上，
然後拓展動作範圍。
- NIKON D5
- ZEISS Otus 1.4/55 ZF.2
- F2.8　1/125秒　ISO400　WB：6340K

POINT　使用椅子容易看到腳邊
如果穿長裙又蹲下，那麼裙子會擋住腳以及腳邊。這種時候要請對方坐在椅子上，這樣就會有自然的高低落差。

12點20分左右。以窗戶（模特兒旁邊與後方）射入的陽光為主，以銀色反光板將光打回模特兒身上（調整肌膚明亮度）。攝影位置為逆光。

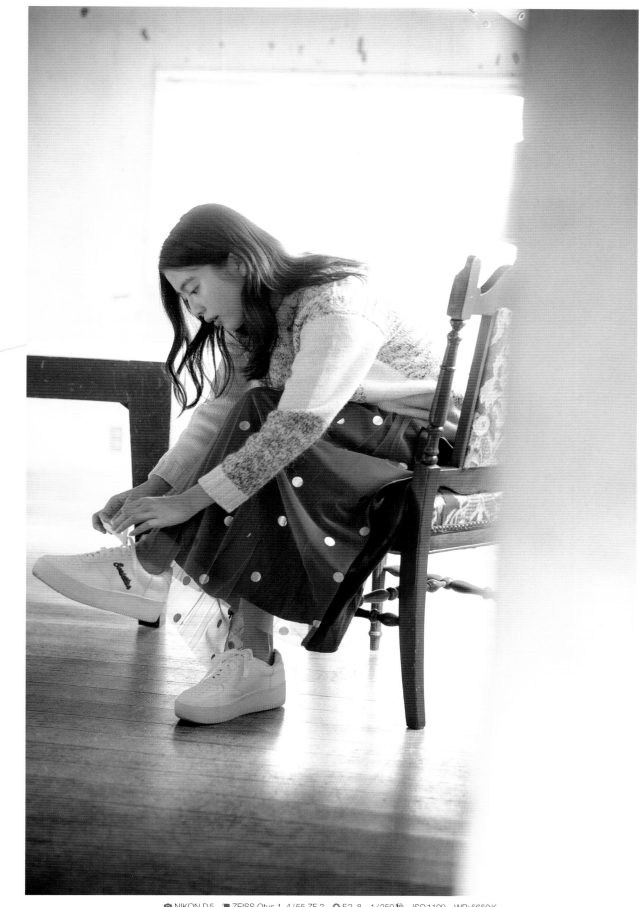

NIKON D5　ZEISS Otus 1.4/55 ZF.2　F2.8　1/250秒　ISO1100　WB:5650K

將跌倒在地作為策略表現

Photo：TAISHI WATANABE

使人隱約感受到意到處擺放陷阱

前一頁介紹了做出蹲姿動作的方法，但若是要躺下來，那最好是刻意加上動作。

雖然直接躺下來也可以算是動作的一種，但這樣很容易有「偷情」的氣氛，所以最好換個想法。

所以就採用「跌倒」這個設定，請模特兒躺下來。攝影場所是擺滿各式機械、感覺就很容易絆倒的地方。也就是把狀況設定為，由於發生了什麼意外，所以才會變成躺下來的姿勢。

相機配合模特兒的視線，放在非常接近地面處。這麼做的理由非常單純，因為若是拍攝模特兒向下看，這樣就很難拍到臉孔了。同時也是避免觀看者無法理解設定上是跌倒，只覺得看起來就是躺著。

在指示動作的時候，可以請對方要讓相機能夠看見手腳，並且維持構圖上的平衡。將右手往前伸放在畫面的前方、後方則是彎曲膝蓋抬起腳來，這樣就會產生景深。

另外再放上一些小道具，例如在地面滾動的球等，既能增添色彩又增加了臨場感。

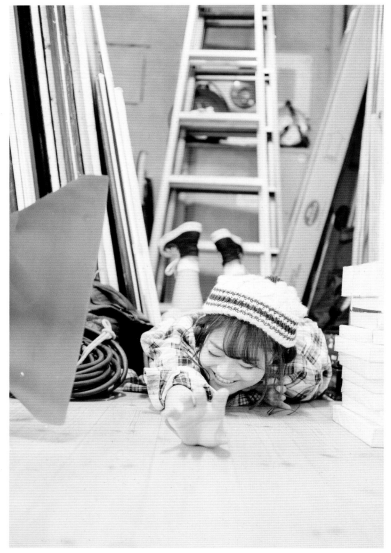

BEFORE 　📷 NIKON D810 　🔲 NIKON AF-S NIKKOR 24-70mm f/2.8G ED（48mm）
⚙ F3.2 　1/60秒 　ISO800 　WB：AUTO

ITEM
為了強調出「跌倒」感、以及增添畫面中的色彩而使用彩球。也強調出戲劇化的動作表現。

POINT 添加策略表現
實際上跌倒的時候，大多數人會將手往身體前方伸，但這樣就構圖上來說有些不足。如果拍照主題非常明確，那就表現出與事實不太一樣的動作。

活用室內日光燈來拍攝。地面是偏白的地板，能夠取代反光板來為臉部打光，因此並沒有另外打燈。

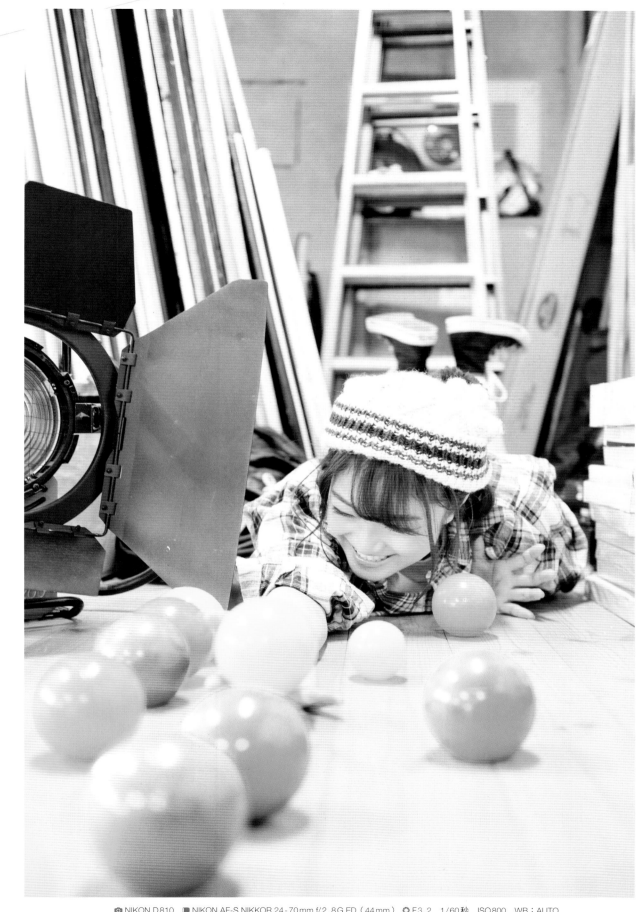

NIKON D810　NIKON AF-S NIKKOR 24-70mm f/2.8G ED（44mm）　F3.2　1/60秒　ISO800　WB：AUTO

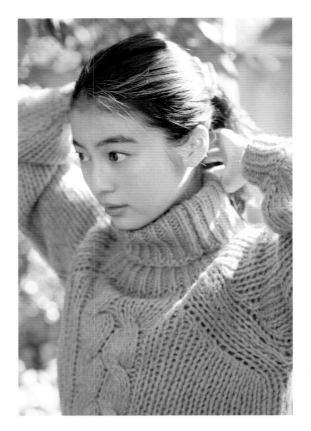
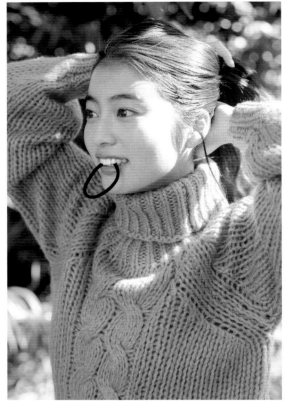

📷 NIKON D5
▤ ZEISS Otus 1.4 / 55 ZF.2
⏱ F2.8　1/350秒　ISO400　WB：5650K

METHOD 19　為女孩子的武器「髮絲」添加表情

Photo：松田忠雄

動動髮絲
表情也會不一樣

　　應該大家都會試著利用頭髮吧。可以搖擺、碰觸，或者綁起來。請試著與能夠自由自在變換樣貌的頭髮好好往來。

　　要動頭髮本身，最常見的就是以風去吹動。不過自然界的風無法掌控，因此要安排風的話，可以使用「清潔用風扇」（或者也可以用吹風機代替）。

　　可以瞄準頭髮內側（與臉相接之處）來動風扇，然後加上動作。右頁的照片就是這樣拍出來的。只要

動動頭髮，就會給人爽朗的印象。

　　接下來就試著以頭髮為原點，試著帶出其他動作。可以請對方摸摸頭髮、或者把頭髮綁起來等。上面的照片是連續拍攝「綁頭髮」的動作。為了添加氣氛所以多拍了咬著橡皮筋的動作。

　　綁頭髮這個動作，能夠展現出平常被頭髮蓋住的耳朵及頸項，會讓人感到雀躍。

　　另外有些模特兒的面孔如果將頭髮綁起來，臉頰處會因為被拉動，而使得臉看起來比較緊實。眼睛的印象也會變得比較強烈，因此如果想要拍臉部近照，也可以將這個動

作當成添加變化的技巧。

剛過10點30分，只憑藉陽光攝影。尋找能夠打斜光、有顏色的背景，相機位置比模特兒稍高一些。

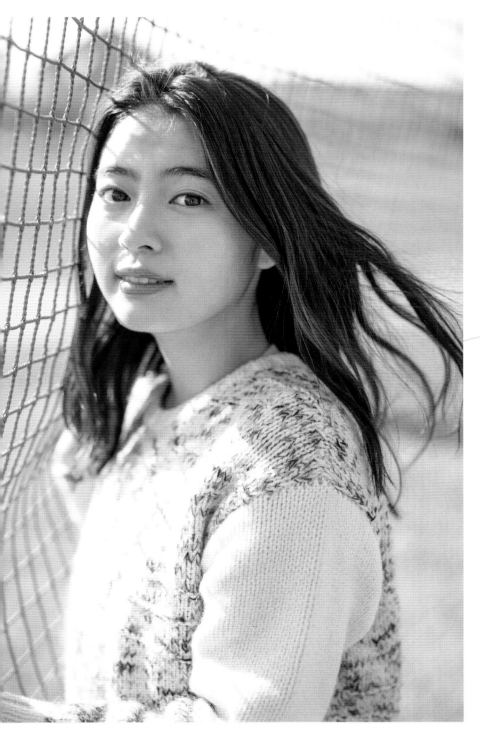

NIKON D5
ZEISS Otus 1.4/55 ZF.2
F2.8　1/3000秒　ISO400
WB：5760K

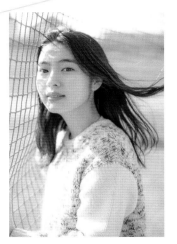

ITEM

吹風使用的是清潔用風扇「RYOBI BBL-120」。這原先是用來吹落葉的工具，但非常適合用來吹動頭髮。建議使用無線的充電款。

13點20分左右，只憑藉陽光攝影。相機在半逆光的位置，稍高於模特兒眼睛。
從網子另一邊用風扇送風。

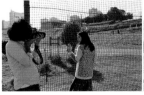 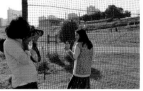

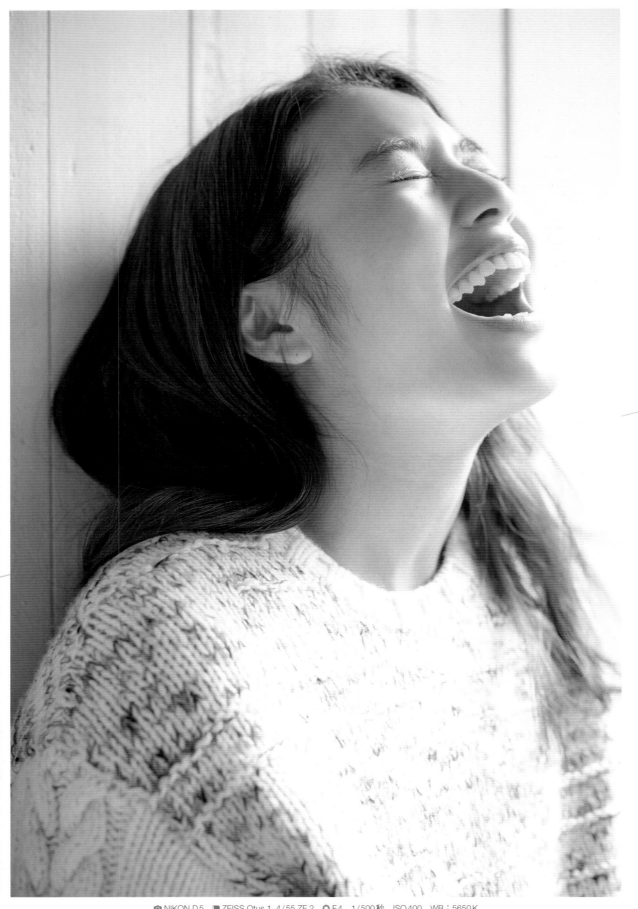

NIKON D5 ■ ZEISS Otus 1.4/55 ZF.2 ◆ F4 1/500秒 ISO400 WB：5650K

BEFORE

AFTER

📷 NIKON D5
🔲 ZEISS Otus 1.4 / 55 ZF.2
⏱ F4　1/500秒　ISO400　WB：5650K

20

喊出聲音來表現動感

Photo：松田忠雄

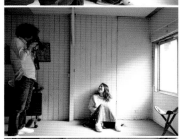

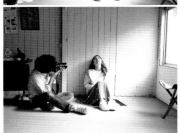

12點10分左右。左頁照片是與模特兒坐在相同高度，從斜前方攝影。光源只有穿過毛玻璃進入的陽光。

要給人耳目一新的印象
適合張大嘴巴

如果要表現出表情，可以動動嘴巴。請對方說話或者唱歌，拉動臉部肌膚的話，表情就會有所變化。

說話內容隨意即可。如果想不到什麼內容，請對方唸唸「AIUEO」也可以。不過一直重複一些索然無味的句子，模特兒也會感到無聊。為了讓氣氛熱絡些，可以提出接龍遊戲或者繞口令等，玩一些口頭上的遊戲也不錯。

總之若「想要有動感」的話，可以請對方張大嘴巴或者發出較大的聲音。這樣就能夠得到「眼睛一亮」、「很開心！」的活潑印象。

如果對方已經準備好張大嘴巴，那就用能夠確實拍到表情的近景拍攝。如果從模特兒正面拍攝，會看到嘴巴裡面，這樣就不可愛了，模特兒通常也不太願意。因此請觀察模特兒的方向，試著調整相機從一旁拍攝（順帶一提，若是吐舌頭的話，從正面拍攝也很可愛）。

另外，張開嘴這個動作如果能夠結合身體動作，就會更有戲劇化張力及開朗印象，因此若覺得動作上「少了點什麼」的話，可以將張嘴作為香料添加下去。

ITEM

如果不好意思大聲喊叫，也可以用隨身聽或音響等播放音樂。這樣也能讓現場氣氛比較輕鬆。

以比手畫腳猜謎帶出動作

Photo：LUCKMAN

用模仿路標的動作
來拍攝模特兒的感性

　　動作會受到個體感性及習慣影響。舉例來說，要求對方「摸頭髮」的時候，用哪隻手摸、怎麼摸都會因人而異。

　　從這方面看來，「動作的表現」可以說是攝影者丟出一個題目，然後仰賴模特兒的感性來拍攝。

　　這樣一來，刻意拋出一個困難題目以求「動作」能夠較為大膽，也是件趣事。也許對方會做出一個令你意想不到的動作。

　　這時候最重要的就是要拋出什麼樣的題目，以及模特兒是否能夠即時反應。這不太適合會停止思考、或者開始沉思的模特兒，因此不要強求。

　　攝影時提出「模仿交通號誌」的題目。只告訴對方「請做出和那個箭號標示相同的動作」。如果像照片上這樣，出現非常有趣的反應是最好的，這時候出現的表情、或者說「咦～做不到啦～」卻試圖扭動身子的樣子，實在很可愛所以馬上拍攝。就算對方只能想到一個動作，也絕對不要否決，好好拍才是禮貌！

　　像這樣交織模仿東西和生物的動作，就能夠挖掘出一些正統攝影時無法拍到的動作，也能夠發現模特兒的其他面相。

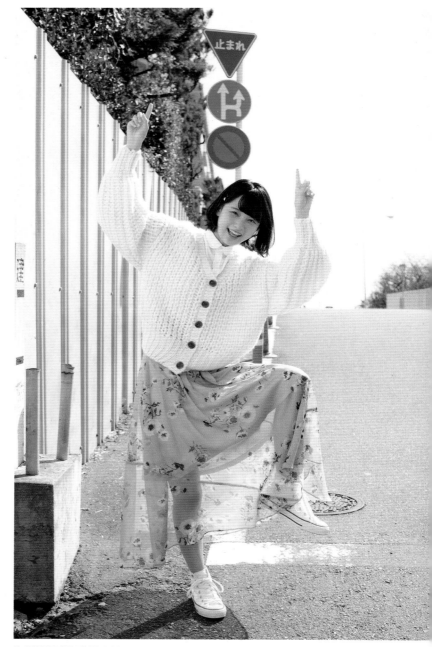

📷 CANON EOS 5D Mark IV
🎞 CANON EF 50mm F1.2L USM
⚙ F7.1　1/640秒　ISO 400　WB：5000K

10點30分左右，只憑藉陽光攝影。攝影地點是緩坡，因此相機位置比模特兒目光稍低一些。

ITEM
用來作為「題目」的交通號誌。請對方模仿速限數字（「30」或「60」）或者行道樹也非常有趣。

以攝影技巧強調出動作

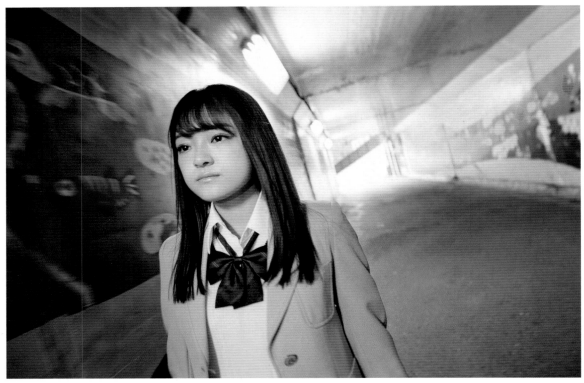

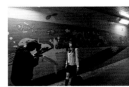

NIKON D810
NIKON AF-S NIKKOR 24-70mm f/2.8G ED（24mm）
F4　1/30秒　ISO1600　WB：AUTO
在黃昏時分的隧道內邊走邊攝影。來自隧道出入口的光線無法打到模特兒身上，在隧道內的螢光燈照亮面孔的時機拍攝。

22

METHOD

選擇要「靜止」或是「晃動」

Photo：TAISHI WATANABE

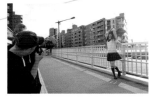

16點前，將往地面西沉的太陽放在畫面中央，逆光架設相機。在空中轉了一圈的模特兒描繪出剪影。

NIKON D810
NIKON AF-S NIKKOR 24-70mm f/2.8G ED（48mm）
F5.6　1/640秒　ISO100　WB：AUTO

明白晃動也是表現方式之一

思考「如何拍攝」動作時，攝影者必須要決定的就是要讓模特兒的動作「晃動」或者是「靜止」。

這個判斷並不是「好」、「壞」的問題，而是看攝影者想怎麼表現。

雖然有些人覺得「晃動＝失敗」，但是晃動能夠表現出動感。如果不是故意「晃動」卻動了，那就是失敗。

如果是想要確實表現在照片上，那麼就必須決定適當的快門速度。

舉例來說，上面的照片是和模特兒邊走邊拍攝的，快門速度設定在1/30秒。晃動背景，表現出穿越黑暗隧道的臨場感。

右邊的照片則是為了要讓邊跳邊旋轉的模特兒髮絲及服裝動作都能夠描繪出俐落線條，因此選擇1/640秒高速快門。

依照攝影需求選擇適當的快門速度，描繪出動作。

順帶一提本書中介紹的1對1模特兒攝影情況下，基本上快門速度只要達到1/500秒，動作就會靜止。

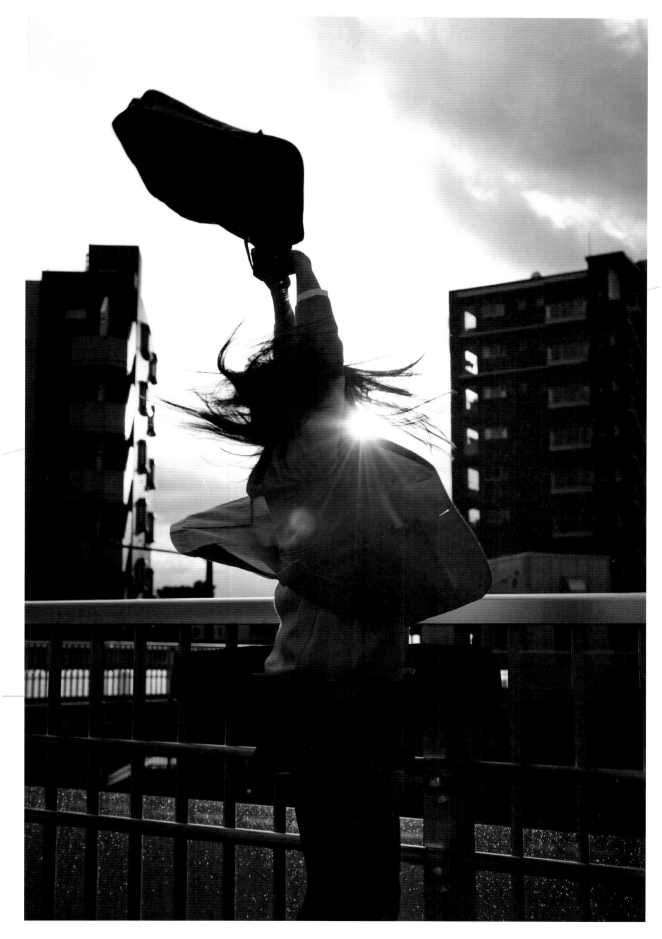

由下往上拍攝強調動作

Photo：松田忠雄

相機放在低角度
強調出動作

　　相機放在不同的位置，看模特兒的方式也會不太一樣。尤其是相機的「高度及角度」，會大幅影響動感表現。

　　動感表現當中，最簡單易瞭的公式就是「從低角度仰角拍攝表現出震撼感」。

　　仰角就是指由下往上拍攝影對象。將相機放在比較低的位置，如果想拍模特兒全身，那麼勢必會讓鏡頭朝上。所謂「低角度仰角拍攝」就是指相機的位置。

　　這種拍攝方式的效果能讓模特兒看起來腿比較長、強調出下半身。照片會讓近的東西看起來比較大，因此從較低位置拍攝，腳就會比較大、而臉會顯得比較小。

　　請大家回想一下METHOD 1當中介紹的「動作原型」。「行」、「轉動」、「蹲下」、「跳躍」這些動作，都是要動下半身。也就是將下半身放大的話，就能讓「動作」更為顯眼。另外如果以廣角鏡強調出手腳動作，效果會更好。

　　範例使用相同動作，試著在不同角度拍攝。「仰拍」的效果應該顯而易見。

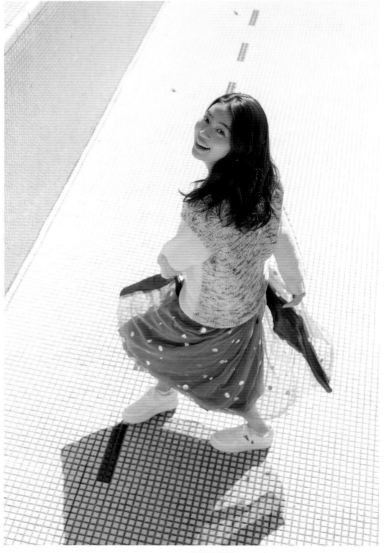

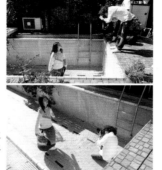

11點30分後，在陽光充足的室外泳池拍攝。比較從泳池上方往下看、以及從泳池底往上看。

BEFORE

● NIKON D5　■ ZEISS Otus 1.4/55 ZF.2
● F5.6　1/1000秒　ISO 400　WB：5650K

POINT

低角度×廣角是最強組合

若使用廣角鏡，會讓低角度強調下半身的效果更加強烈。右邊的照片使用21mm廣角鏡。

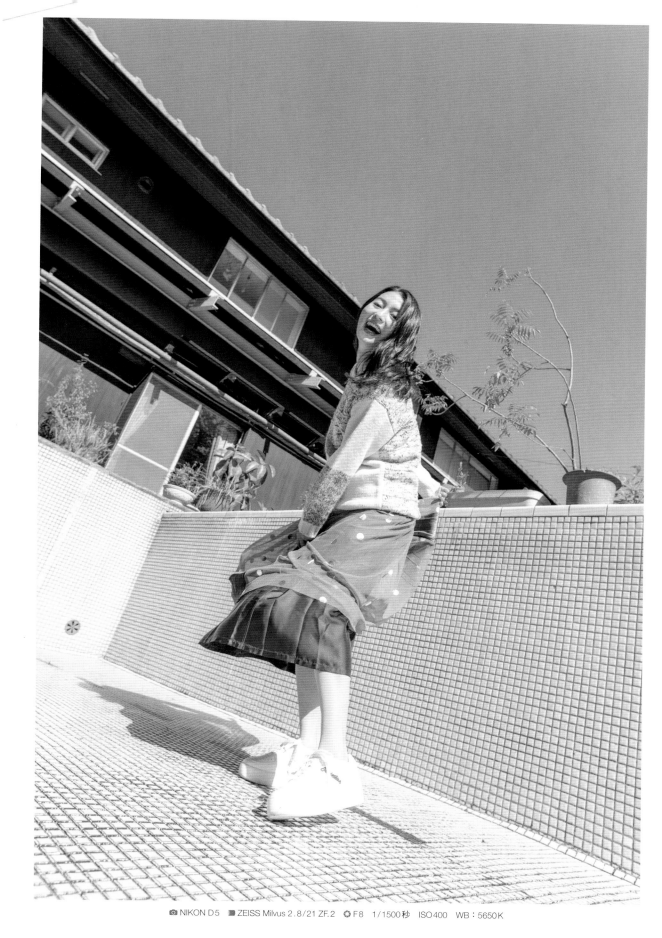

以傾斜構圖的方式
來獲得動感

構圖的時候有個要注意的地方。如果一直想著要拍攝「動作」，就很容易試圖將指尖到腳尖全部塞進畫面當中。

人是直立的長條型、且有著圓潤線條的有機外型，因此全部放進照片的方形構圖當中，畫面裡的人物尺寸就會偏小。

如果是要說明動作本身，那也沒什麼關係，但如果將模特兒的魅力作為優先考量，那麼最好還是不要讓畫面中的模特兒過小。

對策有兩種。第一個就是狠下心切掉手腳或者部分身體。另一個則是配合模特兒的姿態與動作，傾斜整個構圖。

以後者來說，要讓畫面中的人物顯得比較大的話，可以將模特兒放置在構圖的對角線上。這樣一來就

算是輕鬆伸展手腳，也可以在不切掉手腳影像的情況下，讓畫面中的人物尺寸顯得較大一些。

另外構圖傾斜的時候，也能夠強調出躍動感。傾斜構圖這件事情本身就能夠獲得動感。傾斜角度方面，若是模特兒身體線條超過對角線的話，就會顯得很不穩定，因此大概抓個15～30度左右即可。

METHOD 24

將模特兒放在對角線上展現氣勢

Photo ： LUCKMAN

接近正午，10月下旬的太陽位置並不在頂頭、稍微有些偏。將相機架在半逆光的位置上，柏油路面和旁邊的白色牆面都能反射陽光，拍起來剛剛好。並未使用反光板。

[共通攝影DATA]
- CANON EOS 5D Mark IV
- CANON EF 50mm F1.2L USM
- F5.6　1/800秒　ISO400　WB：5000K

POINT
以滑板的晃動獲得動作感

張開雙手的姿勢，是為了取得平衡、不要從滑板上掉下來。讓模特兒站上滑板，成功帶出動作、表情也非常自然。

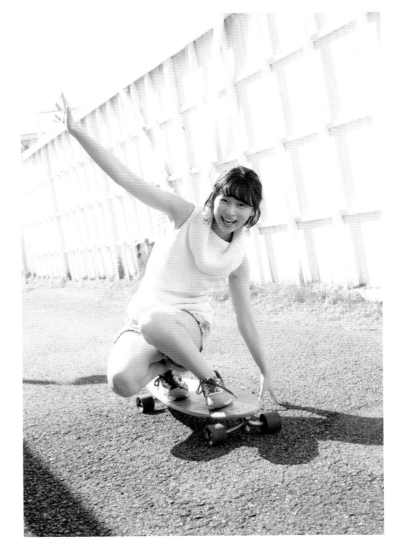

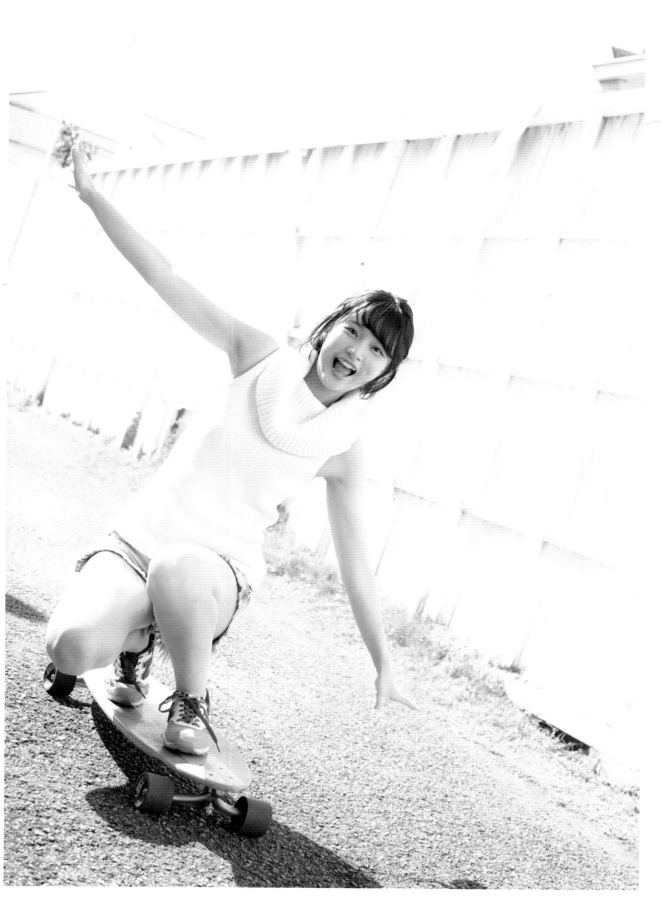

以溜滑梯的深度
打造遠近感

　這張照片裡其實模特兒並沒有在動。也許有些人會說「這不是廢話嗎」但照片中是帶有動感的。應該是因為往前伸的手臂，以及背景的溜滑梯讓人產生了遠近感吧。

　沒錯，這張照片用的技巧是挑選背景。訣竅就是選擇直線道路、隧道等，遠方人物對象會看起來比較小的地方。如此一來東西就會隨著距離不同而有大小變化，打造出遠近感，也可以稱為透視。

　將這類具有透視效果的地方作為背景，然後讓模特兒離鏡頭近一些，同時照片內包含距離不同的對象，便能讓人感受到景深。因此就算是模特兒沒有在動，也會給人一種從畫面深處往前方過來的「走向」或者「動作」感受。

　來看看拍攝時的照片。攝影場所是公園的溜滑梯。這是兒童用的遊戲器材，因此長度只有4m左右，並不是很大，但還是有高低落差。從溜滑梯上方拍攝。與前進方向相反的空間，在畫面左方置入一些空隙，打造出模特兒的動感。

METHOD 25

目標是有透視感的背景

Photo：TAISHI WATANABE

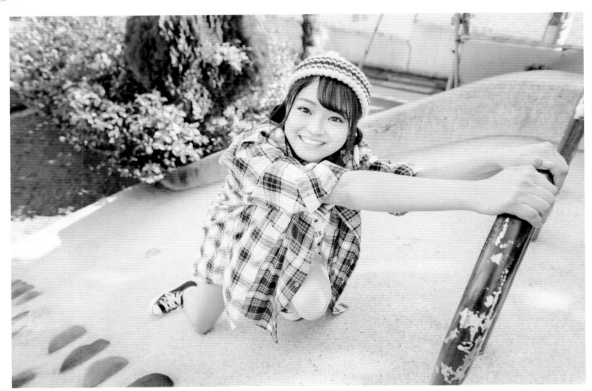

使用焦點距離27mm的廣角鏡頭攝影。讓模特兒離相機近一些，以溜滑梯的形狀打造出透視感來構圖。
📷 NIKON D810
🔲 NIKON AF-S NIKKOR 24-70mm f/2.8G ED（27mm）
⚙ F4.5　1/250秒　ISO100　WB:AUTO

14點前，使用公園的溜滑梯攝影。相機在逆光位置，不過模特兒也在陰影當中，並沒有在直射光線下。

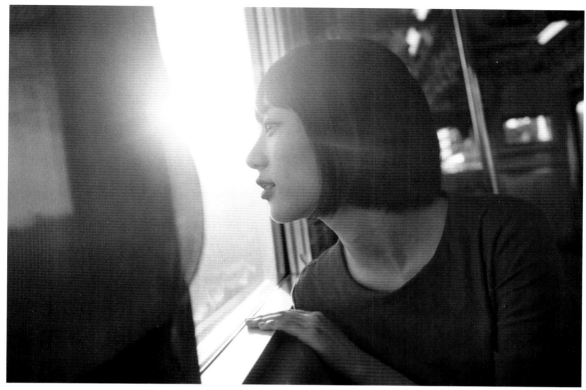

CANON EOS 5
CANON EF 40 mm F 2.8 STM
F2.8　1/60秒　柯達彩色底片機 PORTRA 400

26

METHOD

加入光源
打造眩光 & 耀光的光輝感

Photo+Text：山本春花

以會產生眩光的時間帶
及感情表現置入照片中

也許有些人會覺得，在照片中加入眩光及耀光，和動感並沒有關係。但是若能順利將眩光拍入照片的瞬間，通常都是攝影者、模特兒、光線位置在瞬間編織出的畫面，因此經常取決於重視攝影本身動作的瞬間爆發力。

這張照片也是在模特兒窺視著車窗瞬間的表情、在逆光照射下顯得明亮的側臉、髮絲旁的眩光，這三個要素重合的情況下按下快門。

眩光除了能夠讓照片帶出時間中的情緒感，也具有躍動感及空間的景深。但是這張照片是在電車內的有限空間拍攝，為了想要更有動感一些，因此刻意傾斜相機來打造構圖。目標是打造出在一張照片中表現出一天將要結束的感傷、以及對於明日抱持著希望。

拍攝使用的是彩色底片，因此活用其曝光寬容度，逆光攝影時將曝光補償設定在「＋2」。大家要注意用底片拍攝時，和數位拍攝那種先以曝光不足的方式拍攝，後續再另外處理的步驟不同。

ITEM

1992 年發售的 AF 底片單眼反光相機
CANON EOS 5（已停售）。快門聲非常
小，不會讓模特兒有壓迫感，機體也非常
輕、長時間外拍也沒問題。

將人物從背景上分離以打造出立體感

Photo：松田忠雄

主角模特兒
靠相機近些

照片的背景是鐵路高架橋。以這種有魄力的建築物作為背景來加上些動作，就會看來非常帥氣，也能讓模特兒的動作加上一些視覺震撼。

但若背景是巨大的建築物，就很容易想在拍到模特兒的情況下把背景也都收進來。這樣一來，最重要的模特兒可能會淹沒在背景當中。

如果沒有先解決這個問題，就請模特兒做動作的話，模特兒會看起來小小的，這樣很難傳達動感。發現一個好背景以後，更應該要好好思考背景與模特兒之間的平衡。

如果不想換背景，又想要凸顯出模特兒的存在感，可以重新檢視一下模特兒站的位置。

請比較下方與右頁的照片。相機與建築物的距離是一樣的。不同的是模特兒站的位置，下面的照片中相機距離模特兒約3m；但右頁則距離1m。

讓模特兒站得離相機近一些，就能夠控制畫面內模特兒的尺寸大小與展現出來的樣貌。另外讓模特兒離背景稍微遠一些，也能夠在畫面中產生景深，這是另一個好處。

13點30分過後，採逆光位置攝影。攝影者躺在地面上，以低角度的仰角拍攝，將略偏的太陽也置入畫面。

ITEM

以巨大建築物作為背景的時候，使用廣角鏡頭靠近拍，能夠以魄力讓畫面顯得穩重。

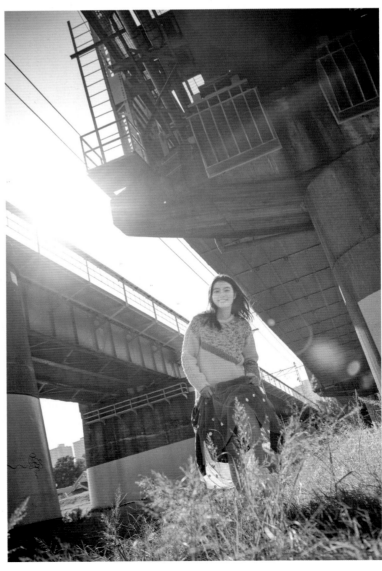

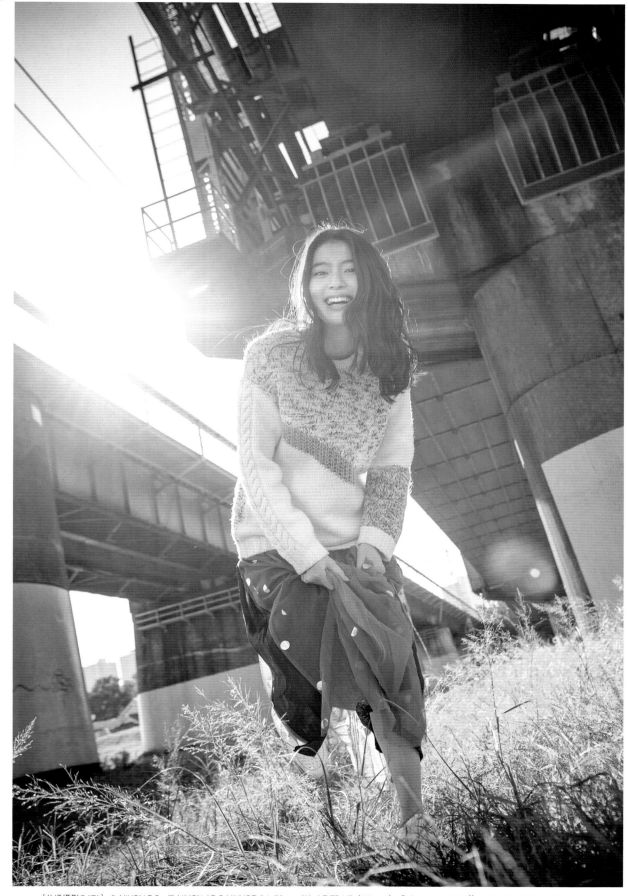

［共通攝影DATA］ NIKON D5　NIKON AF-S NIKKOR 24-70mm f/2.8E ED VR（32mm）　F4.8　1/1500秒　ISO400　WB：6370K

以超廣角造成變形

Photo：TAISHI WATANABE

想強調的部分就擺在鏡頭前

廣角鏡頭會扭曲世界，能夠拍到比肉眼可見還要寬廣的範圍。這種描繪方式會讓近的東西看起來更大、遠方的東西則會看起來更小。特徵就是強調出遠近感。

可以利用這個特徵，試著讓動作更具動感。

指示模特兒做出踢球的動作，並且請對方讓腳比較靠近鏡頭。結果產生遠近感，腳也巨大化！這樣便能夠使動作更具型態且強而有力。

鏡頭焦點距離為16mm。在拍模特兒的時候幾乎不會用這類鏡頭。這是由於廣角越廣，遠近感就越強烈，似乎也能獲得更強的動感，但是畫面的周邊會嚴重歪斜，拍到的照片會遠離現實。

要讓歪斜感與動感達到平衡，必須盡可能讓模特兒在畫面中央、抑制多餘的扭曲、打造想強調的重點（本照片中為腳）。另外也必須努力以公分為單位來調整相機與模特兒之間的距離和角度。

另外，焦點距離越短，就會有更多背景資訊進入照片當中，很容易讓人覺得雜亂。請試著在背景已整理過的環境中拍攝，或者像本照片中以低角度做仰角拍攝，用天空當作背景等。

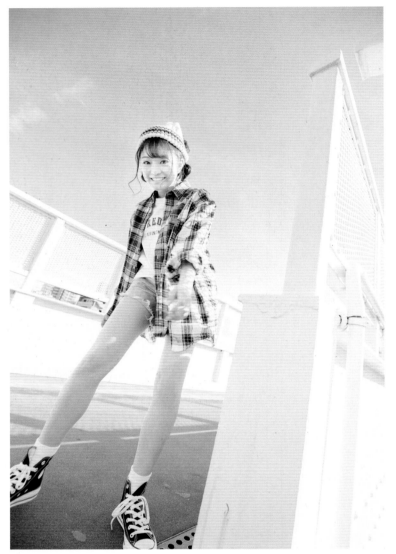

BEFORE

[共通攝影 DATA]
📷 NIKON D810　🔳 NIKON AF-S NIKKOR 16-35mm f/4G ED VR（16mm）
⚙ F4.5　1/320秒　ISO100　WB：AUTO

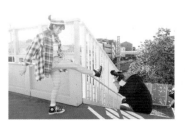

14點過後靠自然光攝影。光線方向為半逆光到側光之間的位置。讓模特兒站在欄杆的陰影下，調整臉部明亮度。

ITEM

此處使用16-35mm的廣角鏡。直接用16mm拍攝。雖然有更寬的廣角鏡，但是拍人像的話建議使用16mm左右。

POINT　臉的位置在畫面中央

為了不要讓廣角鏡造成臉部扭曲，最好讓臉放在畫面中央。

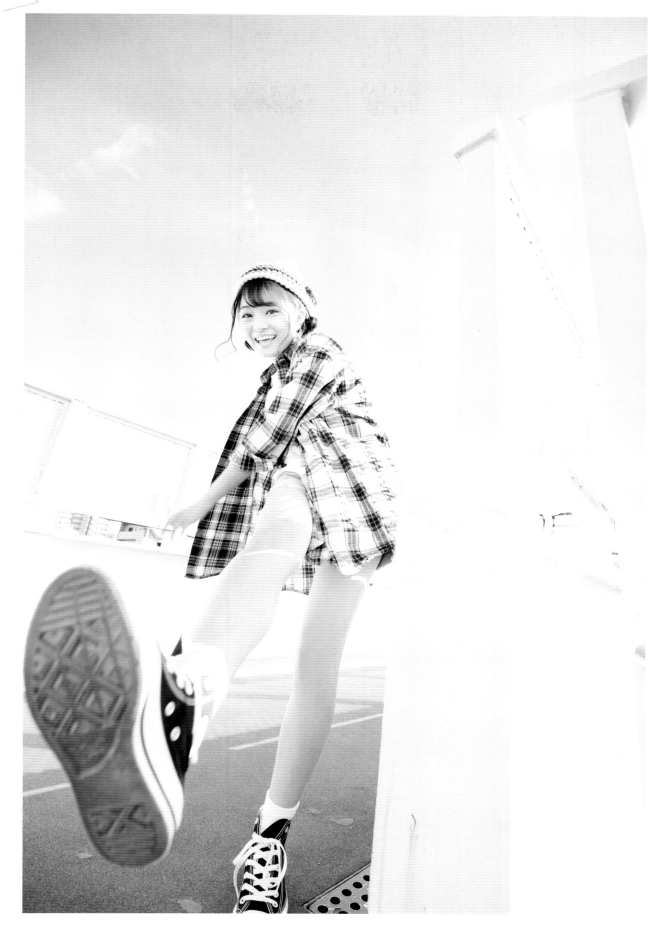

使用低速快門打造被攝體晃動

在METHOD22當中提過要決定讓模特兒「靜止或是晃動」。本節要介紹用晃動來表現動感的技巧。

首先讓我們思考一下，照片為何會發生晃動。照片是在快門開啟的時間內（快門速度）讓光線通過鏡頭之後成像。比快門速度還要慢的動作、或者是靜止的東西就會顯得非常清晰；而比快門速度還要快的東西，記錄下來的時候就會晃動而模糊。

另外，在快門開啟的時間內，動到相機導致畫面整體模糊的情況稱為「手震」；而畫面內被攝體移動則為「被攝體模糊」。

利用「被攝體模糊」能夠拍出只有照片才能表現的東西。

請看範例。在剪票口將快門速度設定為1/8秒。請模特兒盡可能完全不要動。

如此一來，比快門速度還要快的電車及走路的人就會模糊，而靜止的模特兒則非常清晰。這是使用快門速度的小技巧，背景中的被攝體模糊後更有味道，凸顯出模特兒本身的存在。

模糊背景以獲得動感

Photo：TAISHI WATABANE

想讓被攝體模糊看起來漂亮些，就得要防止手震。因此要用三腳架固定相機來攝影。

[共通攝影DATA]
 NIKON D810
NIKON AF-S NIKKOR 70-200mm f/4G ED VR（92mm）
F4　1/8秒　ISO1600　WB：AUTO

ITEM

Manfrotto的旅遊用三腳架「befreeone」。折疊起來只有32cm非常迷你，最大耐重可以到2.5kg。要拿比較正統的大型三腳架走動會非常辛苦，不過像「befree one」這種小型三腳架，只要規格夠好就能放在相機包裡隨時備用。

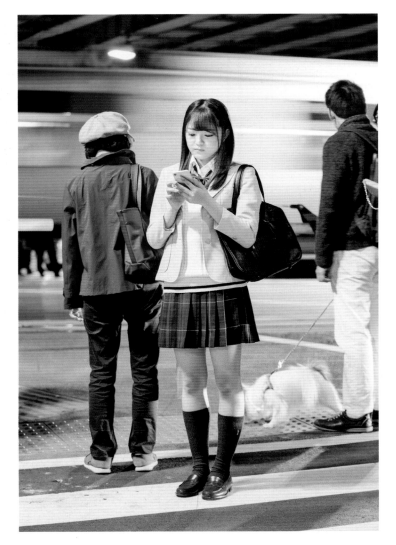

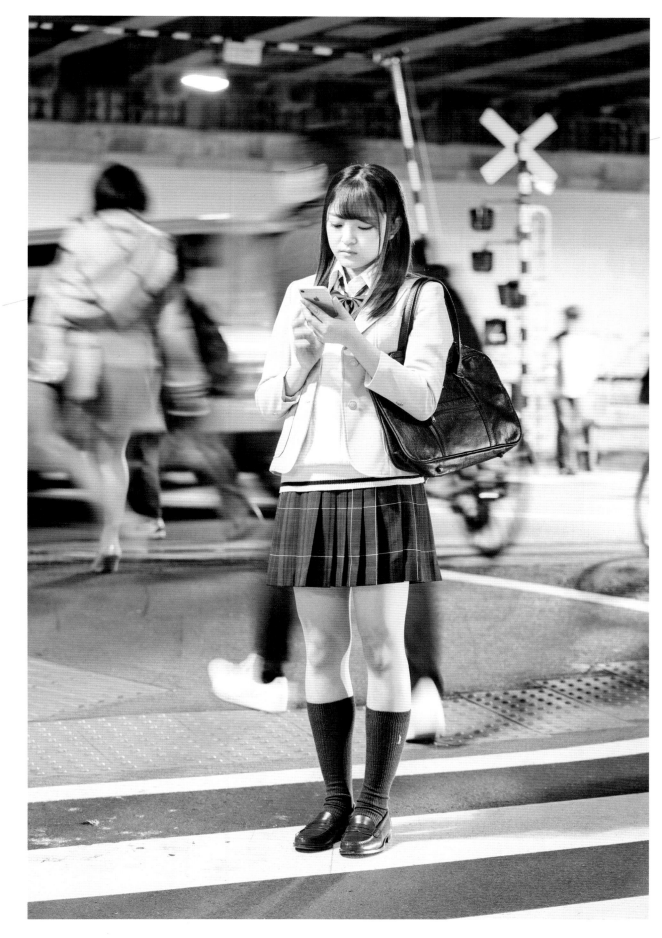

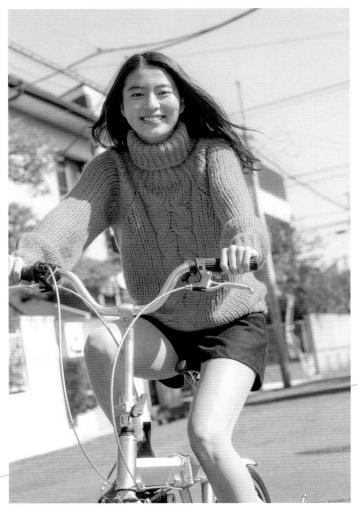

配合動作移動拍攝

Photo：松田忠雄

BEFORE

📷 NIKON D5

🔲 NIKON AF-S NIKKOR 70-200mm
f/2.8E FL ED VR（100mm）

⚙ F8　1/1500秒　ISO400　WB：6200K

快門速度與跟隨動作的
方式為成敗關鍵

接續前頁介紹如何以晃動來表現動感。請大家先看看照片。左上是模特兒與背景都靜止；而右上的照片則將焦點對在模特兒身上，背景卻是糊的。

這是應用手震的原理，讓模特兒本身對到焦，但是橫向搖動相機本身去配合動作。這就是所謂的「移動拍攝」。移動拍攝的重點以①「快門速度設定」與②「跟隨動作」決定成敗。

①快門速度可以根據被攝體的動

ITEM

由於邊動邊拍的失敗率非常高，因此也要考量模特兒的疲勞度。可以不要用跑的、請對方騎腳踏車等等，準備能夠輕鬆一起移動的環境。

晴朗的11點後。快門速度設定為1/500秒，拍攝騎腳踏車的模特兒。風吹動髮絲的樣子非常清爽。

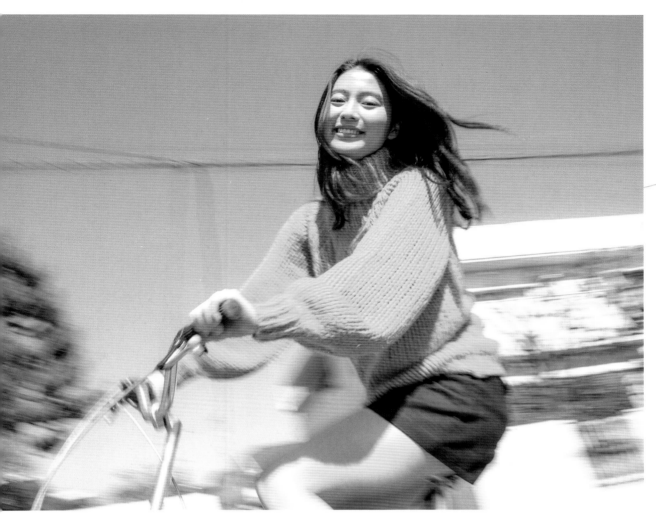

AFTER　📷NIKON D 5　🎞ZEISS Distagon T* 2/28 ZF. 2
⚙F11　1/45秒　ISO50　WB:6200K

作設定為1／15～1／60秒左右。
步行者大概用1/15秒，如果是照
片中這類緩慢移動腳踏車的話，大
概是1/30～1/45左右的晃動感拍
起來會比較好。

　②的「跟隨動作」則是指相機。
移動拍攝的的時候，只要是快門開
啟的時間內，都得要讓鏡頭捕捉到
被攝體的動作才行。因此要配合動
作來晃動相機。

　若是沒有跟好，那麼模特兒就會
和背景一起糊掉。若是覺得手持過
於不穩定，那麼就使用三角架，以
把手來控制相機的橫向晃動。

POINT　以快門速度決定晃動量
將快門速度設定得越慢，背景就會晃動得越
嚴重。如果對自己的技術有自信，試著挑戰
低於1/15秒的速度也非常有趣。

一樣是11點過後。手持相機、大步橫行
跟隨模特兒的動作。緩緩盯著對方的移
動，提高精準度。

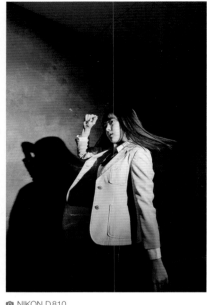 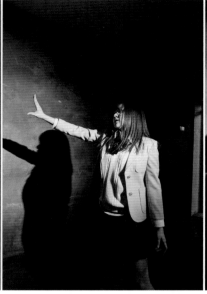 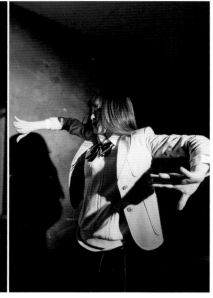

📷 NIKON D810
📷 NIKON AF-S NIKKOR 24 - 70mm f/2.8G ED
　（26 - 28mm）
⚙ F5.6　1/125秒　ISO1000　WB：AUTO
　閃光燈：GODOX V860 - II 手動閃燈

用閃光燈讓激烈的動作定格

活用陰暗的環境
以閃光燈打燈

　要拍攝動作停止的畫面，與其專注於被攝體的動作，應該直接提高快門速度。因此只要使用高速快門，就很容易能夠停下動作。但是快門速度越快，照片上能得到的光線量就越少。

　這樣一來，要活用光線量不足的陰暗環境時，要如何停止動作呢？這時候希望大家能夠活用照明器材。

　此照片使用的是機頂閃燈。用閃燈攝影可以先決定好相機曝光值（快門速度、光圈、ISO感光度）之後，調整閃光燈光量來調整出最恰當的明亮度。

　另外，快門速度依據每台相機在使用閃光燈時能使用的最高快門速度（閃燈同步速度）。35mm單反相機一般大約是1/125，攝影時也使用該速度。基本上就是依照一定的間隔（1/125秒）開啟快門，並且在該瞬間打亮閃光燈。

　機頂閃燈可以裝在相機上，這樣一來光源與相機的位置便相同，會給人比較平板的印象。

　本照片的概念是在街道上練習舞蹈（於街燈之下），為了讓身體能夠從黑暗的背景中浮現出來，因此將相機和閃燈分開，自斜上方照射。活用陰暗環境來停止動作。

黃昏後過了17點，在建築物屋簷下攝影。手持閃燈，以相機上的觸發器設定同步。

ITEM

閃燈上裝著暖色系彩色濾鏡MAG MOD「MagGel Slot」。以色溫4300K左右為目標調整色調。

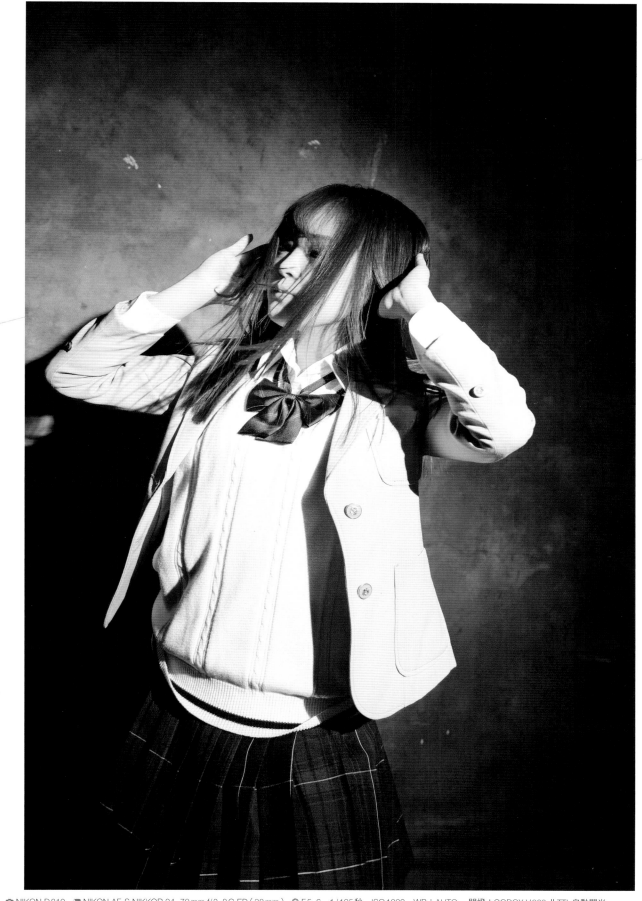

NIKON D810　NIKON AF-S NIKKOR 24-70mm f/2.8G ED（38mm）　F5.6　1/125秒　ISO1000　WB：AUTO　閃燈：GODOX V860-II TTL 自動閃光

以慢速同步打造出光線軌跡

Photo：TAISHI WATANABE

刻意晃動
讓背景模糊

在夜景攝影中活用慢速同步，搭配刻意手震，能夠打造出非常大膽的圖像。

首先說明一下慢速同步。這是一種使用低速快門時讓閃光燈打亮的手法，主要是想要將夜景與模特兒兩者都拍清楚時使用。

如果將夜景作為背景，閃光燈打下去之後模特兒雖然會非常明亮，

但是背景卻變得一片黑暗，大家有沒有這種經驗呢（右頁上照片）？這是因為背景被壓在閃光燈的光線下。

慢速同步就是解決這個問題的技巧。先將快門速度設定在低速（1/8～1/15秒），確保能夠讓背景街燈和大樓燈光等維持一定明亮度。然後用閃光燈照射模特兒，藉此減少背景與模特兒的亮度差異。

通常為了讓背景變得清晰，要將相機固定在三腳架上以免手震，但

是本範例刻意在快門關上的瞬間，刻意橫向晃動相機，讓背景的光源描繪出光線軌跡。

這個時候，模特兒的姿態沒有背景那麼晃，是因為照片在曝光的瞬間，閃光燈光線打在模特兒身上。

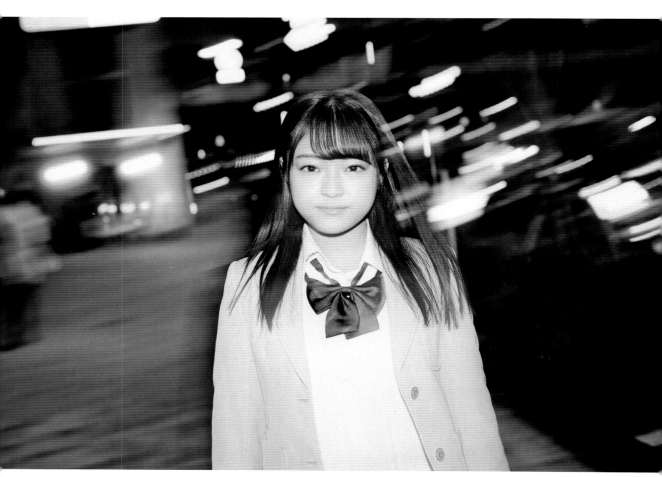

📷 NIKON D810　🔳 NIKON AF-S NIKKOR 24-70mm f/2.8G ED（56mm）
⚙ F4.5　1/15秒　ISO800　WB：AUTO　閃燈：GODOX V860-II 手動閃光

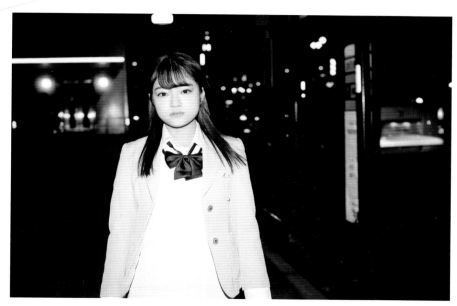

以1/200秒打閃光燈

- NIKON D810
- NIKON AF-S NIKKOR
 24-70mm f/2.8G ED（58mm）
- F4.5　1/200秒
 ISO800　WB：AUTO

快門速度雖然不一樣，但閃光燈光量並未改變，因此模特兒臉部的明亮度也不變。請以照片要放入多少周邊環境光來選擇快門速度。

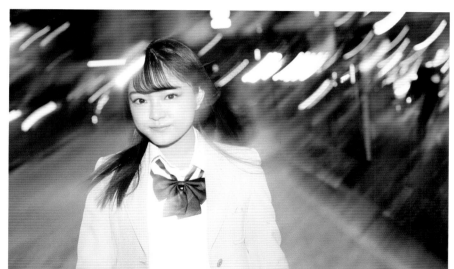

以1/8秒打閃光燈

- NIKON D810
- NIKON AF-S NIKKOR
 24-70mm f/2.8G ED（58mm）
- F4.5　1/8秒　ISO800　WB：AUTO

POINT 以街燈或大樓燈光作為背景

夜晚攝影若未選擇有光源的背景，就會變得一片黑暗。街燈、大樓燈光、汽車反光條等，請先找到光源再開始拍攝。

ITEM

機頂閃燈裝上「ROUGE Flash Grid」。讓光源變成光點，只把光線打在模特兒身上。

太陽下山後18點過後在路上拍攝。邊走邊拍，目的是拍到模特兒和背景的動感（＝晃動）。

活用前景讓畫面動起來

Photo ： 松田忠雄

以能夠表現出季節或天氣的前景來為動作添加「心情」

肖像照當中為了凸顯出人物，經常會讓背景顯得模糊。可能是調整背景配色、或者是刻意晃動背景。

在這種情況下，很容易忘記要活用前景。

所謂的前景正如字面所述，就是比主要被攝體距離鏡頭更近的景物。刻意打糊前景來表現、做出大膽構圖，做出照片中的臨場感。

範例是以「低角度仰角拍攝＋廣角鏡頭」讓草地上的雜草變形出現在前景。

雖然是拍攝基本的「步行」動作，卻能夠將季節感、天氣、草兒香氣一起傳達給觀者，打造出更豐富的情境。與其說是加強動感，這種做法比較像是為動感增添色彩。

重點是要與背景色取得協調。如果要強調前景，背景就要收斂些。如果背景非常強烈，那就不需要前景。

如果整張照片上都是讓人感官強烈的東西，那麼觀者的視線就無法集中在一處，因此活用的時候千萬別忘記這些東西是「多加上去的」。

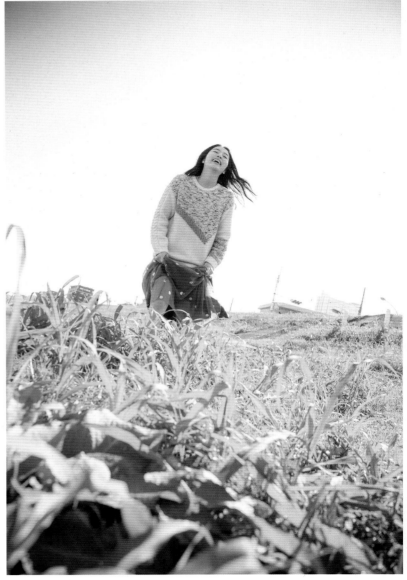

📷 NIKON D5
🎞 NIKON AF-S NIKKOR 24-70mm f/2.8E ED VR（24mm）
⚙ F4.8　1/1500秒　ISO400　WB：6990K

POINT 前景要挑搭調些的

成為前景的事物若是挑個大紅色的彩球之類的東西，在畫面中的存在感就會過於強烈。選擇不會太過突出、顏色溫和的東西比較恰當。

13點30分前後。潛身略微傾斜的草叢當中架好相機。拍攝模特兒走向相機的姿態。

讓動作看來可愛的靈感集

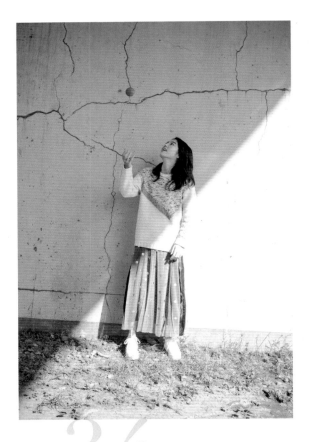
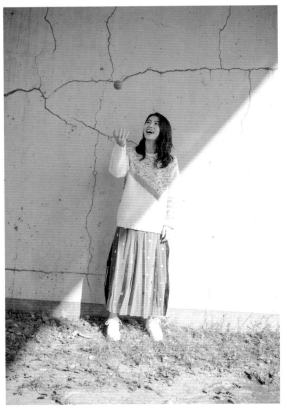

沒哏
就靠小東西

Photo：松田忠雄

13點過後，受到高架橋的陰影線條吸引，決定在這裡拍攝。為了增添動作，要求對方將球往上丟之後抓住。

以攝影場所中的東西
防止靈感耗竭

　　明明是想拍「動作」，若是只靠著模特兒自己動，那麼一定會發生不知道要拍什的狀況。

　　沒哏可不是單純拍攝者的問題。攝影停滯對模特兒來說也會因壓力而感到疲勞。

　　在攝影會當中由於拍攝時間及地點都受到限制，因此反而並不那麼需要思考該拍些什麼東西，但攝影越是自由就會不知道下一步該做什麼，結果開始發愣（這本書就是避免這種情況的靈感集）。

　　那麼，為了脫離沒哏的狀態，應該如何是好呢？

　　方法之一就是依靠攝影場所的狀況及物品。

　　我在攝影的時候也是在河岸邊移動，基本上並沒有仔細決定要在哪裡拍什麼。因為有顆球在地上滾，所以就拿來請模特兒丟丟看。

　　當然如果沒有決定個大致上拍什麼樣的照片，就無法決定拍攝場所，但小動作只要現場再來一個個決定就好。

　　如果是在河岸邊，可以請對方從

ITEM

一個彩球就能拓展動作範圍。這是單手可握住的小球，因此選擇顏色比較顯眼的，就會在畫面中成為亮點。

堤防上跑下去、或者在河邊用小石子打水漂等。請從單一要素、物品來思考可以有什麼樣的動作。

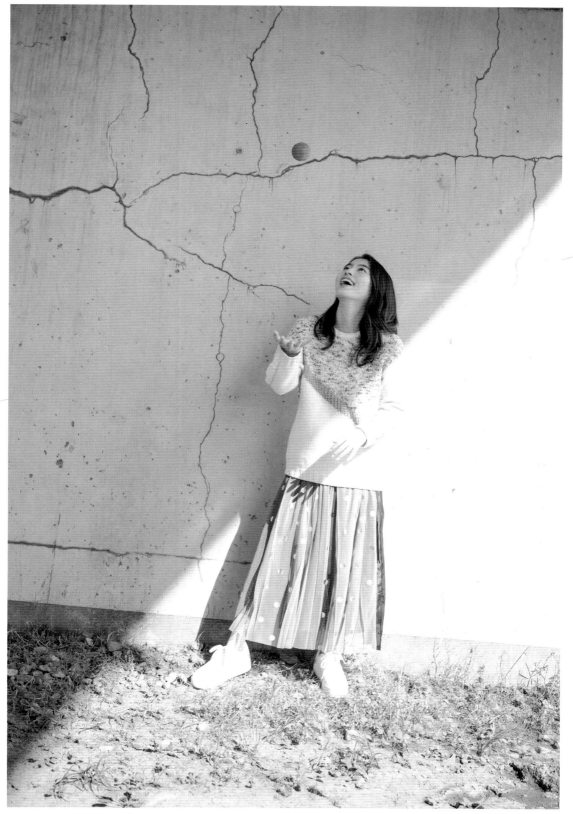

[共通攝影DATA]　NIKON D5　ZEISS Otus 1.4/55 ZF.2　F4　1/250秒　ISO400　WB：5650K

將「握住柵欄」當成規則
逐漸改變動作

如果能在外景地發現鐵棒或柵欄就太幸運啦。這能夠打造出與模特兒自己動作時不同的身體線條。

規則很簡單，就是「握著柵欄○○」。○○可以自由替換成各種要素，讓對方挪動身體。

最一開始推薦可以握著柵欄然後將重心往後調。請對方伸直手、嘴角放鬆，便能夠拍出一張非常舒適的照片。如果有風吹過來讓髮絲或衣襬飄動的話，就會看起來更爽朗（沒有風的話可以使用 METHOD 19 介紹的風扇）。

覺得有拍到一個動作，就變更握著柵欄將身體靠過去、放開單手。請對方翹起屁股也很可愛。另外也可以像右頁的照片這樣請對方蹲下來。

另外，如果蹲下來的話，身體線條很容易變成整個縮起來的圓形。這種時候可以讓身體填滿整個畫面，以「塞滿構圖」來打造結構會比較容易。

相反地，想用手腳動作來達到開放性氛圍的話，那麼構圖的時候可以多留一些天空等，就能表現出寬敞感。

METHOD 35

Photo：LUCKMAN

掛在某處來達成脫力的動感

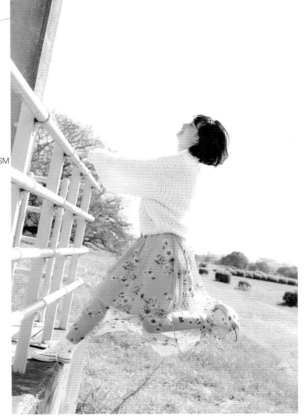

📷 CANON EOS 5D Mark IV
📷 CANON EF 50mm F1.2L USM
⚙ F6.3 1/500秒 ISO 400
　WB：5000K

利用河流堤防的柵欄拍攝。時間是 10 時 45 分左右。相機以仰望模特兒的角度拍攝，將天空放進構圖當中。

POINT 將服裝當成反光板

模特兒的服裝是白色毛衣，因此可以當成反光板使用。只要伸直手，衣服就會反射光芒，緩和臉上的陰影。

📷 CANON EOS 5D Mark IV
📷 CANON EF 50mm F1.2L USM
⚙ F7.1 1/500秒 ISO 400 WB：5000K
移動相機位置，站在模特兒正對面，光線為半逆光。一邊留心柵欄位置，同時配合模特兒的視線高度。

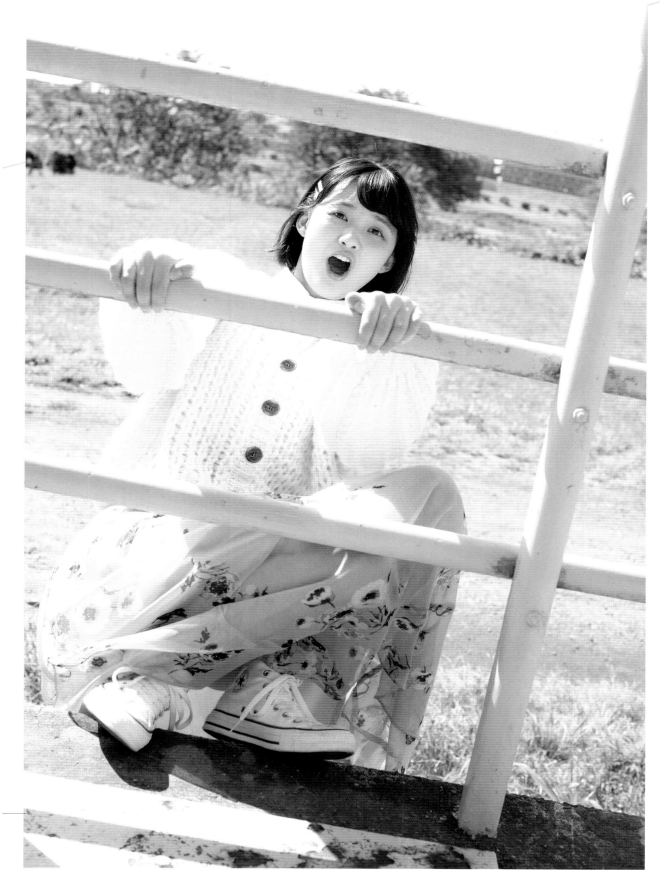

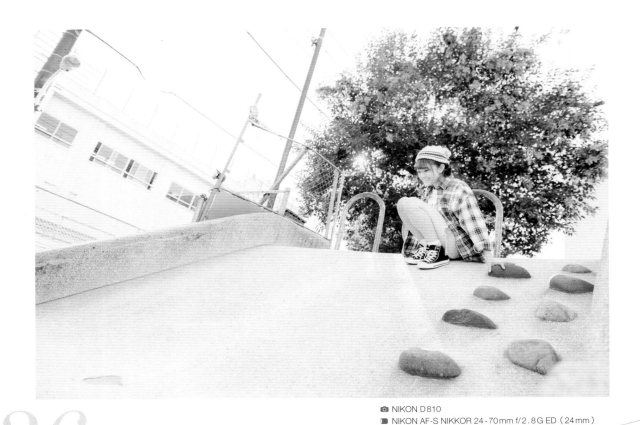

📷 NIKON D810
🔲 NIKON AF-S NIKKOR 24-70mm f/2.8G ED（24mm）
⚙ F4　1/250秒　ISO100　WB：AUTO

以坐姿來溜滑梯

Photo：TAISHI WATANABE

活用溜滑梯
些許的緊張感

　　以蹲下來的姿勢增加動作的多樣化。METHOD 17 當中也有解說過，蹲下的姿勢不容易帶出高動感的動作。「蹲下與動作」就像「水與油」一樣，在某些環境下是可以成立的。

　　也就是使用溜滑梯。提到溜滑梯，大家都覺得是國小低年級時候玩的「兒童遊戲器材」，因此在年齡漸長以後就不太有機會體驗。

　　因此把這當成一招，請對方體會一下多年不曾做的行為，也是頗為緊張刺激。

　　以模特兒來說，畢竟有人在拍攝，因此會想擺出比較好看的表情，但很久沒有溜滑梯了、還是會有點緊張，因此不容易控制臉部表情。正好可以試著捕捉混雜了那種情緒的表情。

　　重點就是在最一開始溜的時候就要拍。先將快門速度提高到1/250秒以上，這樣才能停住身體動作（如果連手腳都要停下來，最好是1/500秒）。

　　模特兒的動作是自溜滑梯由上而下，因此先找好能夠當背景的場所會比較妥當。不需要跟隨整個動作，只要固定在某個地方準備拍攝就好。

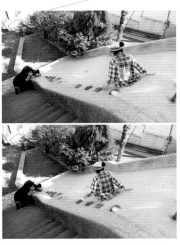

14點左右自然光攝影。從溜滑梯下方拍攝，模特兒會很在意自己下半身的樣子，因此從旁邊拍攝。也可以移動拍攝。

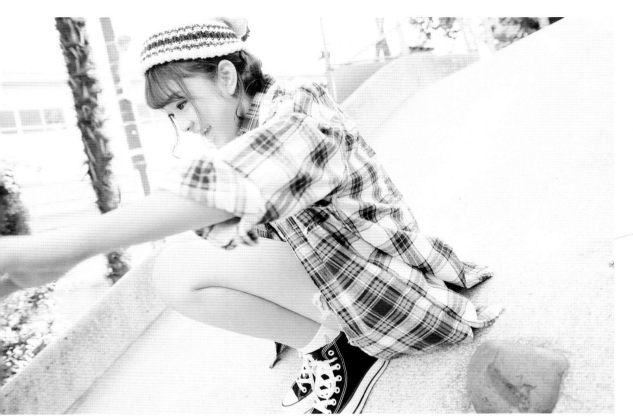

NIKON D810　NIKON AF-S NIKKOR 24-70mm f/2.8G ED（26mm）　F4　1/250秒　ISO100　WB：AUTO

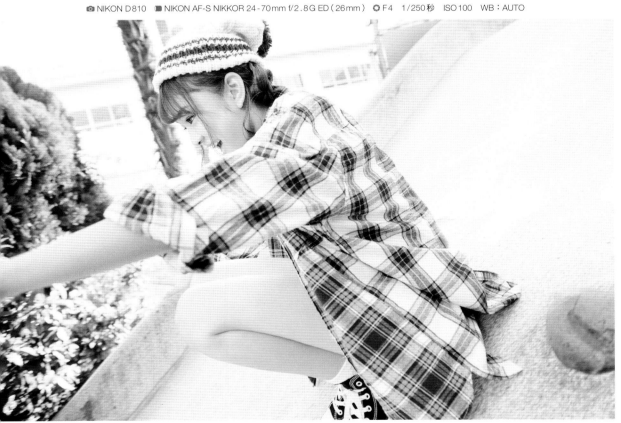

進入白布中縮短距離感

Photo ： LUCKMAN

降低陰影
描繪出透亮肌膚

室內攝影如果想拍出甜美可愛的樣子，可以試著讓對方披上白色被單。

規則非常簡單，就是床單同時蓋住攝影師和模特兒，可以請模特兒將手往前伸、或者靠近鏡頭。

掀起被單將手往前推，能夠讓人感覺非常親密。

這張照片的重點自然就是打造出一種甜蜜氛圍，當中最重要的就是白色被單。

太陽光穿過被單以後，光線會擴散，如此一來會變得非常柔和均勻。

另外從背光方向攝影，模特兒臉上的光線比較強，但用被單來將周遭光線反射到模特兒臉上，就比較不會有陰影，能打造出平滑的肌膚質感。

亮度可以稍微調亮一些，模特兒的肌膚不要白到過曝即可，這樣能更加強肌膚透亮感。這時候背景的被單就算過曝也沒有關係（如果擔心檔案曝光過度，也可以拍暗一點，之後再將檔案調亮）。

如果太陽光不夠強烈，反而無法拍出像照片中那樣柔和的樣子，也可以考慮用閃光燈。

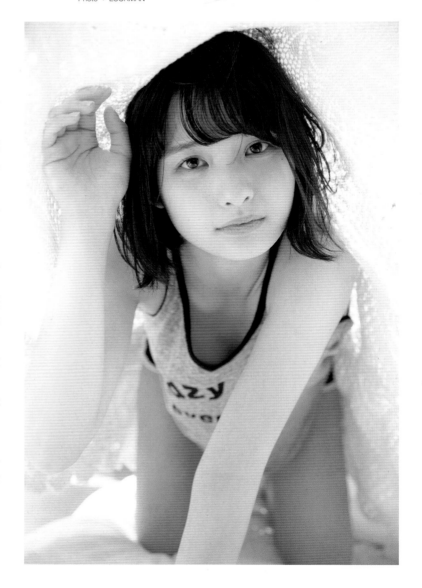

[共通攝影DATA]
- CANON EOS 5D Mark IV
- CANON EF 24-70mm F2.8L II USM（50mm）
- F4.5　1/640秒　ISO 800　WB：5000K

13點過後，以窗戶射入的陽光攝影。光從模特兒背後打過來、朝著相機的逆光。攝影者的T恤也是白的，打造出一個不易有影子的環境。

ITEM

被單用白色最為簡單，厚度最好是光線可以透過的。或者是像照片上這種織的比較鬆、光線能穿過來的款式。

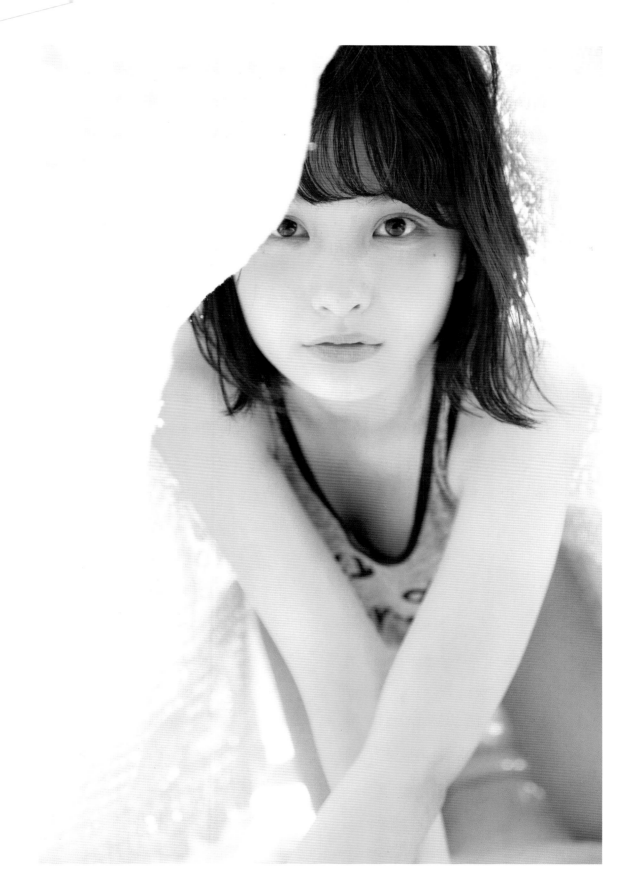

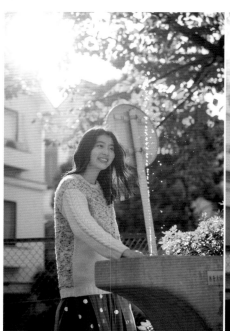
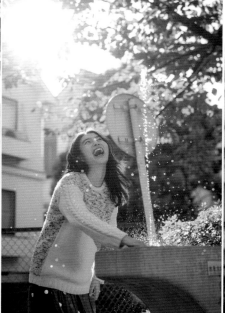

[共通攝影 DATA]
📷 NIKON D5
🔲 ZEISS Otus 1.4/55 ZF.2
⚙ F2.8 1/1500秒 ISO400 WB：5980K

$3\!8$

METHOD

緊張刺激！從水龍頭噴出的水花！

Photo：松田忠雄

以高速快門將水滴定格在畫面內飛散

使用不同的快門速度，能讓水顯現出肉眼所無法辨識的樣貌。

將水珠滴到牛奶上會出現皇冠形狀，這應該很多人知道。水所打造出的瞬間造型非常獨特，每個瞬間都有不同的姿態。可以試著將此性質用來表現在照片上（順帶一提要拍牛奶皇冠可將快門速度設定在1/1000秒以上）。

背景是公園飲水機。請找到比較舊型的朝上水龍頭。轉開之後水珠會灑在畫面上。也可以試著拍攝模特兒因為水噴出來的樣子而出現的反應。

我想很多人都有類似的經驗，這種水龍頭的水量非常不好控制。如果小心翼翼轉開，就只會流出一絲絲水，但再稍微轉大一點點就會忽然噴出來。就是要試著重現這種情景。

首先將相機架設在逆光位置。這樣才會閃閃發光、強調出水珠的樣子。同時為了能夠拍攝到水珠外型，將快門速度設定在1/500秒以上就準備完成。

接下來就期待模特兒會有什麼樣的反應，喊聲「預備、開始！」表情和姿勢的變化會比水滴落下稍慢一些。

14點過後日頭已開始西斜（因為是10月所以很早）。相機放在逆光較低處。白色反光板用來修正模特兒脖子附近的陰影。

ITEM

可調整出水方式的朝上水龍頭。在轉開以前都非常緊張。衣服很可能會弄濕，請先準備好毛巾。

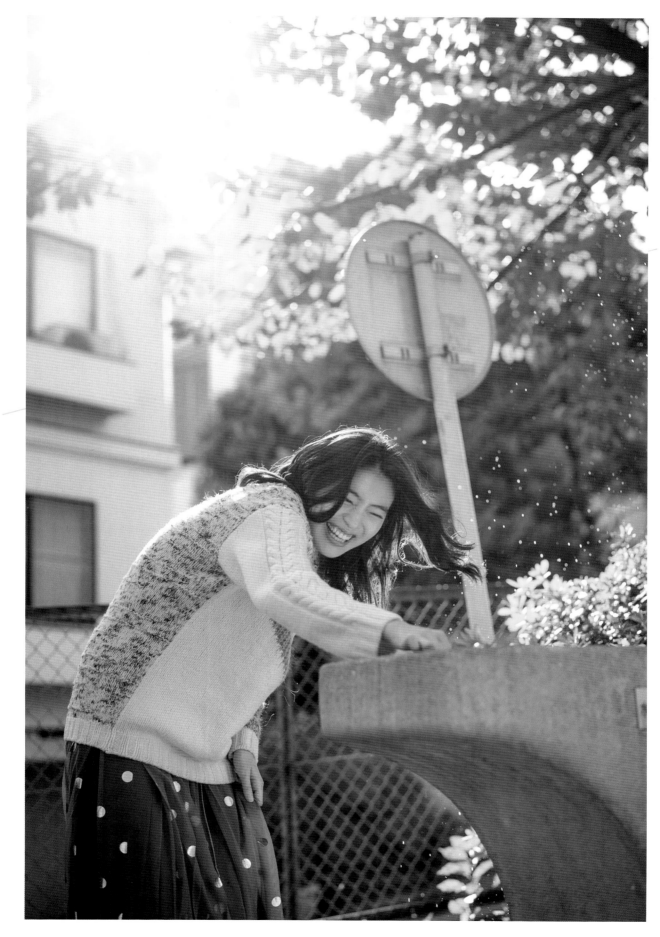

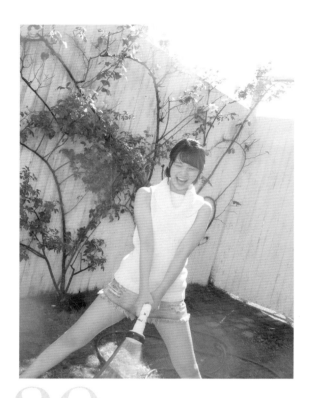

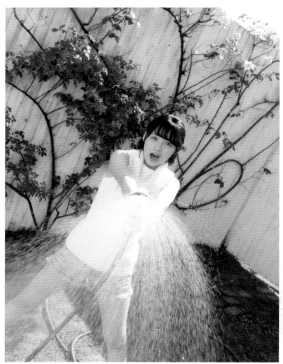

[共通攝影DATA]
📷 OlympusTG-5
🔋 焦點距離：相當於38mm
（以35mm換算）
⏱ F10 1/400秒 ISO800
WB：4800K

39

METHOD

往相機噴水打造水霧濾鏡

Photo： LUCK MAN

打造出讓模特兒
也開心的氣氛

在電視上看到颱風的轉播影像，水滴附著在鏡頭上的畫面能夠傳達出臨場感。試著重現那種表現方式（當然還要把女孩子拍得可愛些）。

規則很簡單，就是使用灑水的蓮蓬頭，請模特兒對著相機噴水。相機則以試著逃開水花的方式移動。

模特兒一開始會嚇一跳，很可能會表現出「真的可以嗎？」的氣氛。但只要被潑到水以後就表現出「可以再多潑一點」的話，就會變得很像是抓鬼遊戲那樣，對方也會開始比較熱烈。進入這種狀況以後就以表情為優先，盡量按下快門。

相機最好使用防水款式，沒有的話就隔著玻璃拍也行。無論如何，攝影者本人都要有淋濕的覺悟。還有就算淋濕了也不可以破壞愉快的氣氛。另外，水珠飛到鏡頭前會引起AF的反應，很可能造成失焦。因此請固定與模特兒之間的距離，然後使用MF拍攝。

最後告訴自己3次：「這樣就能拍到笑容，超便宜的！」會更加輕鬆！

ITEM

用於攝影的是Olympus防水相機「TG-5」。具備水下15m的防水性能。鏡頭最大到F2非常明亮也很棒。

POINT 請做好打濕的準備

為了打濕也沒關係，請準備雨衣或替換衣物。因為沒換衣服會讓模特兒非常尷尬。

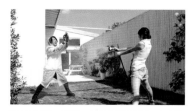

晴空萬里的13點前。以逆光位置攝影。為了對準焦點，將光圈縮小到F8，固定模特兒與攝影者的位置。

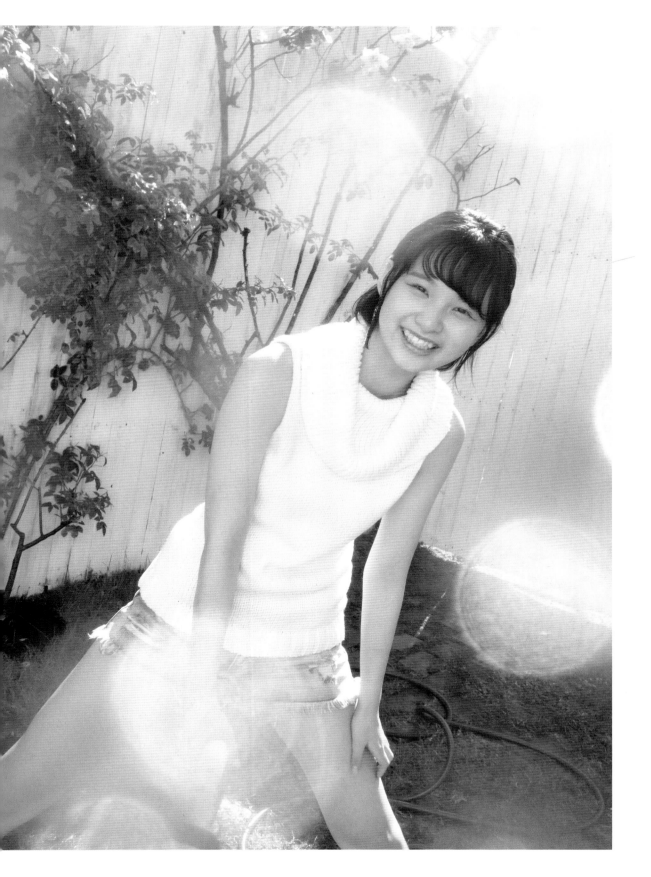

Photo+Text：山本春花

遊玩積水的波紋及反射

POINT 注意交界線的位置

讓地面與水面的交界線放在中央的話會過於對稱，因此將構圖做成天空有比較多空白。

CANON EOS 5
CANON EF 40mm F2.8 STM
F2.8　1/1000秒　柯達彩色底片機 PORTRA 400

水面反射 &
吹氣動作非常可愛

　　使用水面來拍倒影（反射）是拍照的基本技巧之一，在拍肖像照的時候也希望大家能盡量使用。

　　反射能夠與被攝體本身做出對稱構圖，映照在水面上的影像也能表現出不可思議的空間，打造出一種奇幻的氛圍。

　　如果是風景照，就能用池子等處來拍攝倒影照片，但若是要拍表情的肖像照，那麼規格上就不太對了。可以挑雨後的日子出去拍攝，或者利用積水來拍出倒影照。

　　拍這張照片的時候天氣很好、地面是乾的，不過運氣還不錯，前一天下的雨在小倉庫的屋簷下積了些水。模特兒並不需要完全趴在地面上，只要簡單的窺視水面即可。

　　請模特兒對著水面吹氣能為倒影增添效果，表情上也會出現動作。有些天真的感覺非常可愛。吹氣的部分會在水面上形成波紋，也非常吸引觀者的目光，是給人略帶神秘印象的照片。

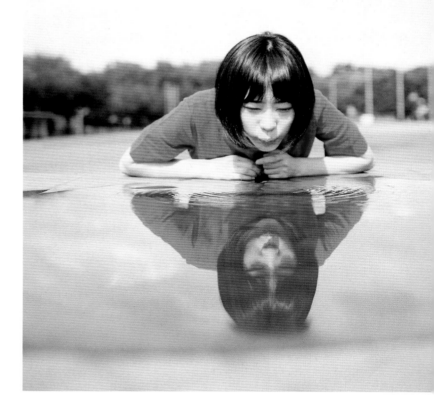

如果有釘柱
就請對方爬上去

以前我曾看過一張「讓女性站在略有高度的樹根上」，然後我詢問拍攝者：

「為何讓模特兒站在這裡？」

「有能爬上去的地方，當然就要爬上去啊。」

「……」

當時我問那個問題，對於對方的回答無言以對，但我想他的意思應該是這樣的吧。

場所是哪裡都無所謂。我要拍的是人。如果有能讓人做出動作的契機，那就試著做做看，如果對方有所反應，就能夠看出對方的性格。

之後我只要發現一些站上去不太穩定的地方，就會請模特兒站上去看看（當然，安全第一）。

不穩定或者比較高的地方，模特兒會非常在意腳邊。這樣一來，就會出現與內心平靜面對相機時不同的表情、也會有不一樣的動作。正是要擷取這點。

這次位於攝影場所的是出入口上掛了鏈子的小柱子。當然就請對方站上去。從較低的仰角拍攝，拍進一大片天空，讓人感到心情舒適。

POINT

注意地面

會選擇這根柱子的理由，是因為地面是土壤。就算滑倒了，底下是土壤也比較不容易受傷。

13點30分左右。將澄澈的藍天作為背景，順光拍攝。太陽在略傾斜的高度角，並未使用反光板。

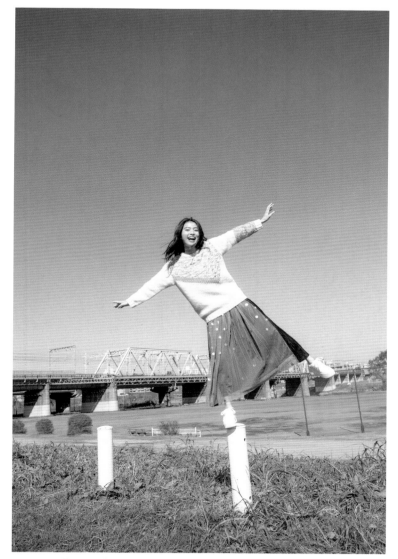

📷 NIKON D5
🎞 ZEISS Distagon T* 2/28 ZF.2
⚙ F8　1/1500秒　ISO400　WB：5760K

METHOD

有能單腳站的地方
就站站看

Photo ： 松田忠雄

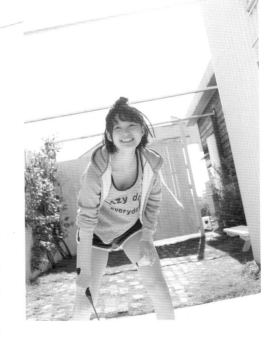

METHOD 42

Photo : LUCKMAN

以羽毛球打造出運動美女

若是出了錯
就是按快門的時機

　　動作表現的理想形式之一，就是打造「模特兒會自主動起來的狀態」。不需要由攝影者指示一個個動作細節或姿勢，而是模特兒因應當下狀況自己動作。

　　這樣一來就可能出現攝影者意想不到、良好方向的誤解，也能凸顯出模特兒的個性。更重要的是可以輕鬆集中心力在快門時機和構圖上。

　　可以做些運動，比如本頁介紹的羽毛球，就是一種簡單的例子（也很推薦丟接球或飛盤）。

　　攝影的時候，除了模特兒和攝影者以外，另外有協助對打羽毛球的人。

　　請對方從攝影者的背後丟球，然後拍攝模特兒把球打回來的樣子。

　　丟球可以一邊觀察模特兒的運動神經，選擇從正面丟、或者偶爾從左右兩邊丟過去。適當調整難易度，對方就會開始伸展自己的肢體，也會比較不在意相機。

　　如果模特兒揮拍落空、或者球飛過頭等失誤發生的時候，就是按下快門的時機。可以試著拍對方「哎呀呀」而笑出來的表情。

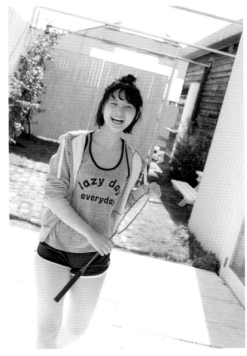

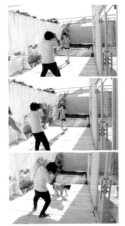

14點前，攝影棚外的庭院，逆光位置攝影。地面有鋪設白色木材，因此不需要反光板。丟球要從攝影者背後丟，才不會妨礙拍攝。

ITEM

羽毛球用品在百圓商店就能買到。球可能會丟到不見，因此最好事先多準備幾個。

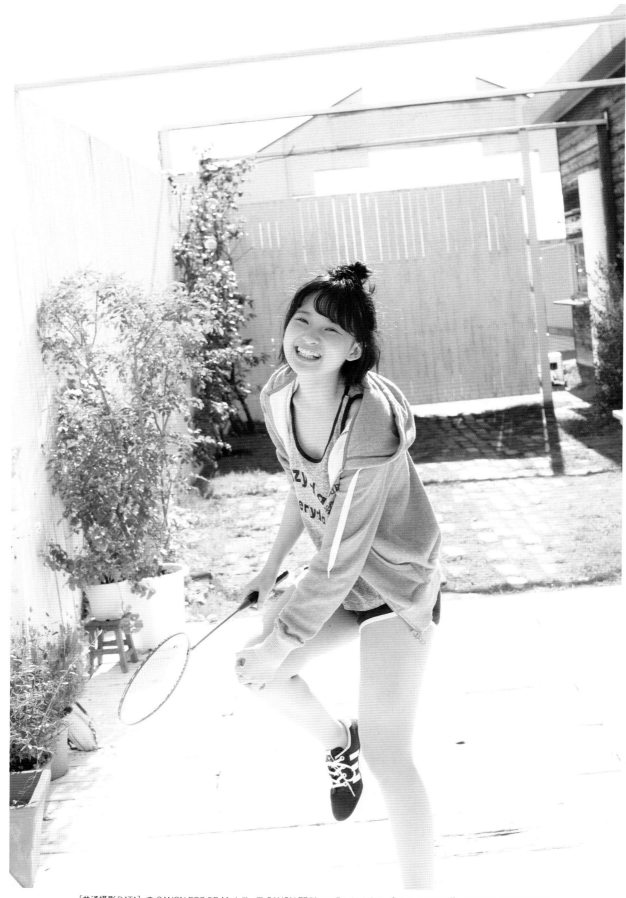

[共通攝影DATA] CANON EOS 5D Mark III CANON EF50mm F1.2L USM F8 1/1000秒 ISO800 WB：4800K

用盪鞦韆能夠計算的動作表現出魄力

Photo：松田忠雄

計算出震盪幅度
來打造構圖

想要拍動作的話，就得要迅速對應每個瞬間才行。因此很容易在構圖上比較隨意。以下介紹的是能夠有動感、也好拍攝的方案。

盪鞦韆是公園中很常見的遊樂器材，非常適合用來打造動感。盪鞦韆基本上與鐘擺相同，動作具有規則性。也就是可以先想好構圖然後等待動作。

拍攝方式是先前已經介紹過很多次的「低角度仰拍」，搭配24～28mm左右的廣角鏡。應該能拍出非常有魄力的照片。

首先請對方開始盪鞦韆，然後盡可能抓到鞦韆的擺盪幅度。為了安全，相機不可以擋住鞦韆的動線。請在不會阻礙動線的位置上，將相機放在鞦韆最高點、模特兒的斜前方。

由於從鏡頭中望出去很容易失去距離感，因此要注意攝影中千萬不以動到相機位置。如果想靠近一點，就離開相機、用肉眼確認。

快門速度在1/500秒以上、確實停下動作，或者可以用1/30秒～1/60秒來拍身體及背景稍微有點晃動的樣子。

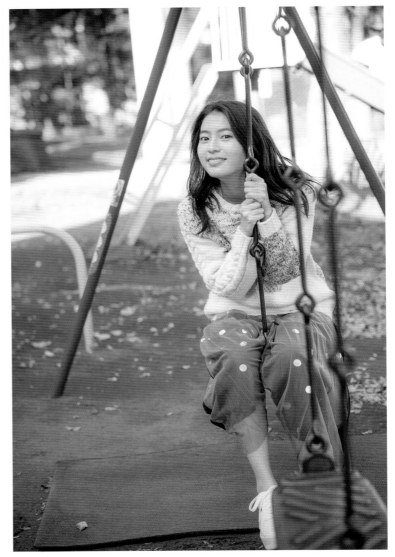

📷 NIKON D5
🎞 ZEISS Otus 1.4/55 ZF.2
⚙ F2.8　1/1000秒　ISO400　WB：6990K

POINT　　　**以坐姿**
　　　　來讓腳與身體拉出距離感

在鞦韆上的姿勢最好是一般的坐姿。「站著盪」除了比較危險以外，身體會變成一個平面，也比較不容易看出立體感。

15點過後，戶外的公園。天氣晴朗，模特兒完全在陰影下。背景避開有陽光的地方，拍出顏色。

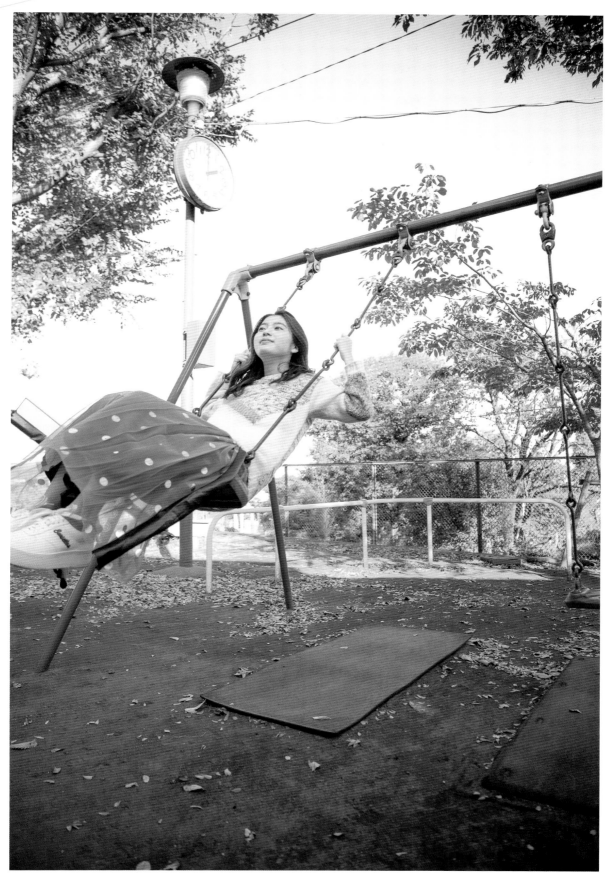

NIKON D5　NIKON AF-S NIKKOR 24-70mm f/2.8E ED VR（24mm）　F3.3　1/500秒　ISO400　WB：6990K

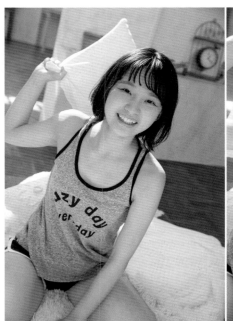
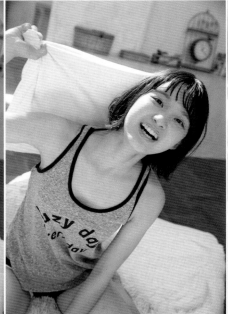
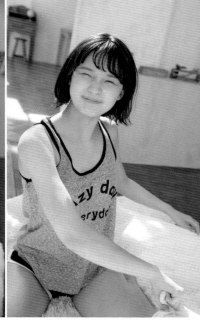

[共通攝影DATA]
📷 CANON EOS 5D Mark IV
▭ CANON EF 24-70mm F2.8 L II USM（42mm）
⚙ F5　1/640秒　ISO800　WB：4800K

METHOD 44

枕頭大戰一決勝負

Photo：LUCKMAN

以先發制人
引發對方的爭鬥心

　　枕頭戰非常好玩。雖然平常這麼做會搞得灰塵飛揚、也可能會因此弄壞枕頭，但玩起來還是很開心。最重要的是會有種像情侶般的親近感。

　　請選擇打到了也不會痛的柔軟枕頭或抱枕，攝影者及模特兒各拿一個開始玩。

　　為了要帶出情侶感，務必要讓模特兒覺得有趣。重點就是攝影師要比較強烈的先發制人攻擊對方。

　　不要往臉上丟、而是往身體「嘿！」丟過去。讓模特兒有點鬧彆扭感就非常不錯。之後就一邊讓模特兒打，一邊（假裝）打回去。

　　還有，不可以打到臉。如果是比較跟得上腳步的對象，應該馬上就會提升速度。

　　由於這絕對是近距離攝影，因此鏡頭請選擇28～50mm左右焦距的款式。鏡頭越廣角，拿枕頭的手就會越長越直，但這樣也很容易扭曲，失敗率會比較高。

　　由於必須單手攝影，所以請將相機用腕帶固定在手上，同時眼睛不要離開觀景窗（這也是為了將相機放在臉部位置，避免相機被打到）。為了避免手震，快門速度最好在1/500以上比較安心。

和模特兒在同一張床上，打造伸手可及的距離感。攝影場所在床上來回移動，在半逆光位置拍攝。

ITEM

雖然說是打枕頭仗，但用塞滿羽毛的抱枕或比較輕、也比較不痛。畫面上飛滿白色羽毛也很不錯！

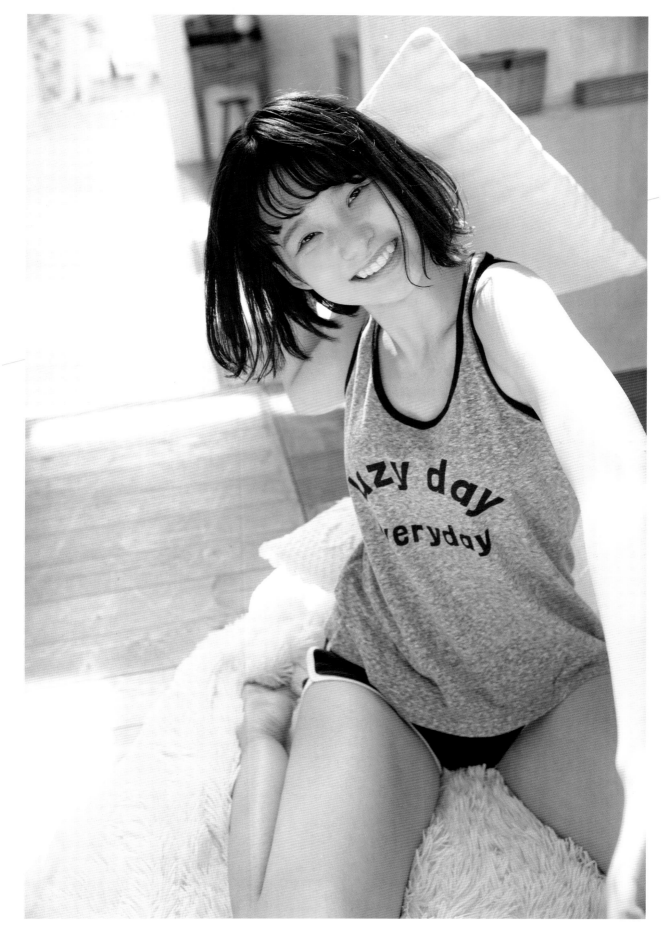

讓落葉飄下打造出戲劇性

Photo：山本春花

從收集葉片開始打造氛圍
丟落葉！

　　秋冬之間拍攝照片的時候，一定會拍模特兒丟落葉瞬間的照片。

　　這可以帶出季節感、加入落葉鮮豔色彩、丟落葉的瞬間模特兒表情喜悅、一定會有動作等等，是能夠把多種驚艷元素放在一起的照片。

　　而「丟落葉」這件事情，和模特兒建構一個共犯關係感是非常重要的。一起尋找形狀和顏色漂亮的落葉很像是一種活動，自然能夠縮短兩人的距離。可以拿來作為攝影的高潮點、或者一開始就這麼做，讓後續的拍攝氣氛較為熱烈。

　　攝影的時候讓落葉前景模糊，主角畢竟是模特兒，光圈要開大一點並且讓對方近一些。訣竅之一是落葉不要往上丟，而是請對方往前丟到照片拍攝深度以外的方向。

　　使用35mm相機可以用連拍功能，不過這張照片是645中片幅所以是單張照片。為了不要錯失良機而略為緊張的準備拍攝，但成功拍到落葉位置及模特兒表情都在預期內的照片。

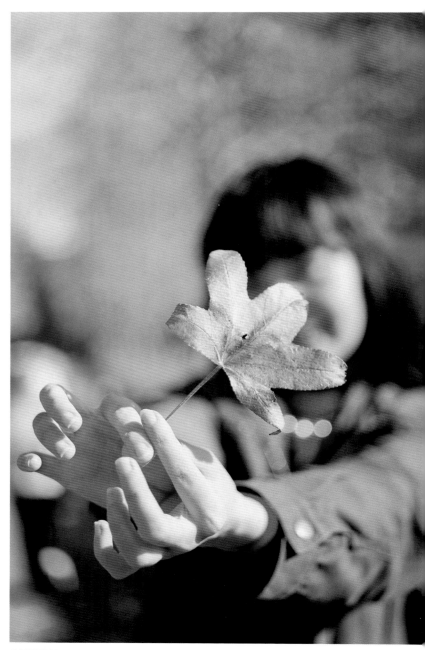

📷 PENTAX 645N
📷 PENTAX smc PENTAX-FA645 75mm F2.8
⚙ F2.8　1/1000秒
　　富士彩色底片 PRO400H

ITEM
落葉太大的話丟的時候容易散開，模糊了也給人沉重的印象。可以的話就收集比較小的葉片。

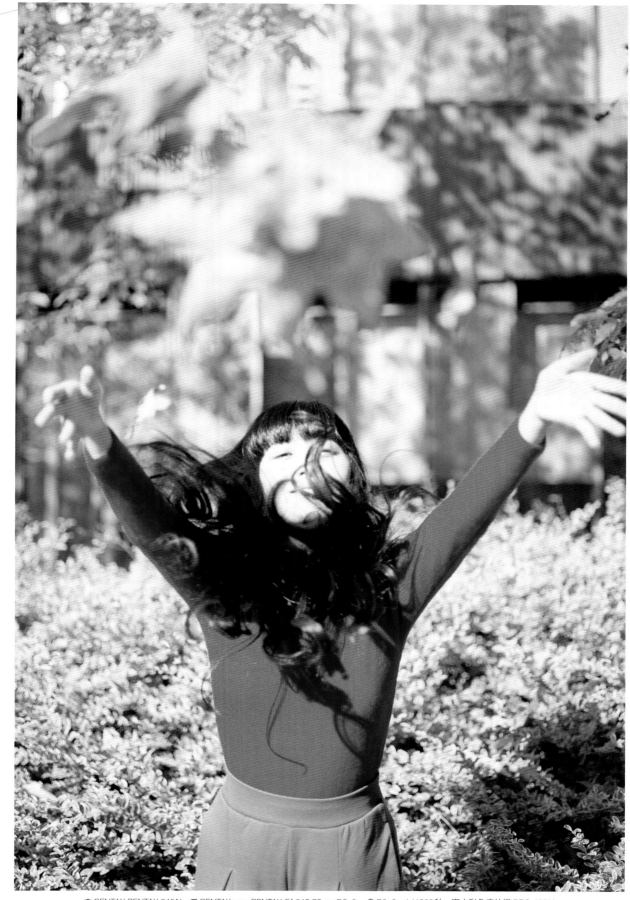

PENTAX PENTAX 645N　PENTAX smc PENTAX-FA645 75mmF2.8　F2.8　1/1000秒　富士彩色底片機 PRO 400H

接爆米花！

Photo ： LUCKMAN

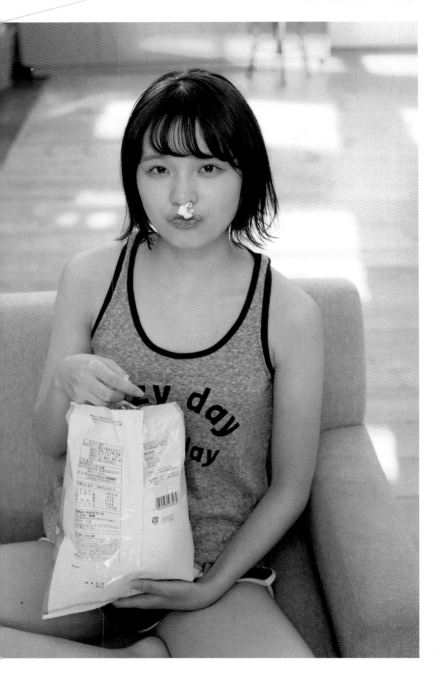

從日常頹廢的樣貌中找出魅力

接爆米花是單人遊戲，而其難易度正好是「無法簡單完成、成功就會非常開心」。

如果很輕鬆做到的話，就將難度設定為丟爆米花的高度。

目的是要拍女孩子日常的樣子。隨興坐在沙發上的樣子，其實是不容易看到的。只要說句「有玩過丟接爆米花嗎？」就能辦到。

背景是沙發，或者是床上也可以。可以的話就換上室內服裝等比較輕鬆的衣服、最好不要穿鞋襪。

爆米花的顏色基本上是白色或棕色，因此選擇比較暗的背景就能夠在畫面當中變得比較顯眼。由於沙發及床鋪的擺設與光線狀況導致背景不合的時候，請調整家具位置來配合。

每次我觀察一些不習慣攝影的人，會發現他們不知為何會想辦法接受現場的狀況。家具的擺設和窗簾拉多開等，請根據光線狀況自行改變。

另外，刻意不收拾接失敗的爆米花而讓它們四散，也可以表現出在自家當「沙發馬鈴薯」的樣子。

ITEM

丟起來很開心、吃起來也很美味的爆米花。也可以拍攝丟接後吃東西的樣子，或者像上面這張照片放在嘴巴上玩也很可愛。

13點30分後。室內光線只有窗戶射進來的陽光。將沙發移動到不會直射光線的位置，選擇比較暗的房間深處作為背景。

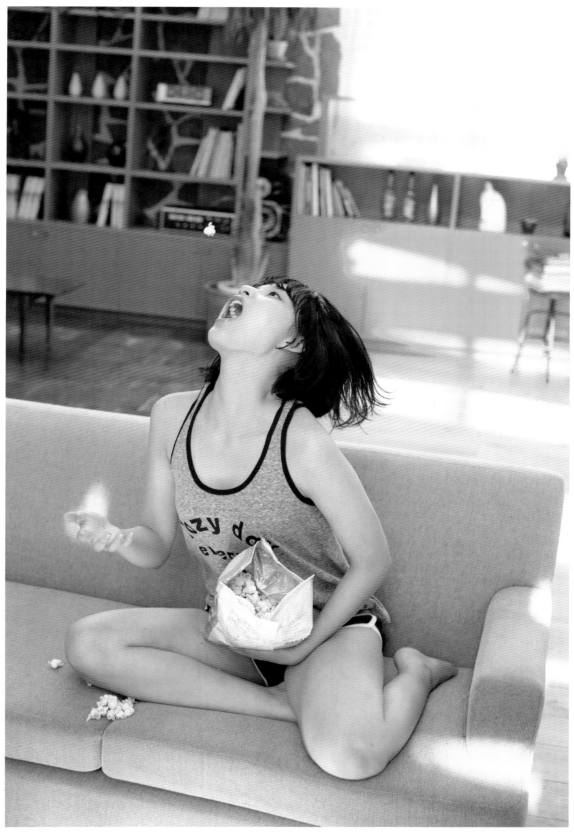

[共通攝影DATA]　CANON EOS 5D Mark III　CANON EF50mm F1.2L USM　F4　1/800秒　ISO800　WB：4800K

以影子表現玩心

將閃光燈拉離相機
控制影子的位置

除了拍攝模特兒本人以外，也要多留心模特兒的影子。隨著本人動作改變的剪影，能夠讓人連想模特兒的雙面性、非常有趣。

為了拍出漂亮的剪影，需要有一個能夠調整光線方向的照明器材、以及能夠讓影子延伸的牆面。

範例照片使用的是非常輕巧的機頂閃燈。周圍如果有同等亮度的光源，就會出現許多個影子，因此將光源縮到剩下一個，直接打光。

閃光燈在相機水平方向約 1 m 左右的地方，感應閃光（這裡我是以人力固定閃光燈的，但也可以使用腳架）。這是由於若將閃光燈裝在相機上，影子就會出現在模特兒身後、不容易看見。

另外還在閃燈發光處裝上格子狀的「蜂巢罩」，縮小閃光燈打的範圍。

如此一來便能讓背景牆壁沒打到光的地方都一片黑暗，使影子的形象更為強烈。

並且請模特兒做出因為燈光很亮而擋著臉的樣子，將手部表情以影子表現出來。

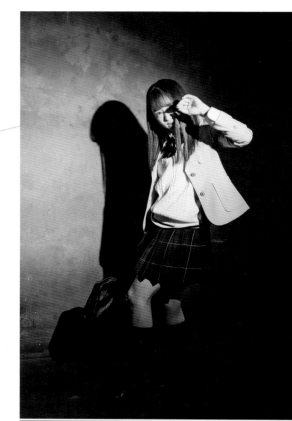

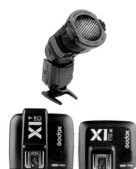

ITEM

裝設在閃燈發光處的「ROGUE Flash Grid」（上）與使用感應閃燈的觸發器「GODOX 1」（下）。最大能夠讓距離 100 m 的閃燈同步。

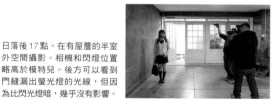

日落後 17 點。在有屋簷的半室外空間攝影。相機和閃燈位置略高於模特兒。後方可以看到門縫漏出螢光燈的光線，但因為比閃光燈暗，幾乎沒有影響。

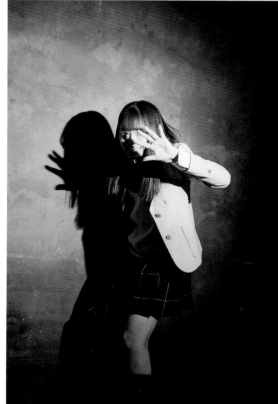

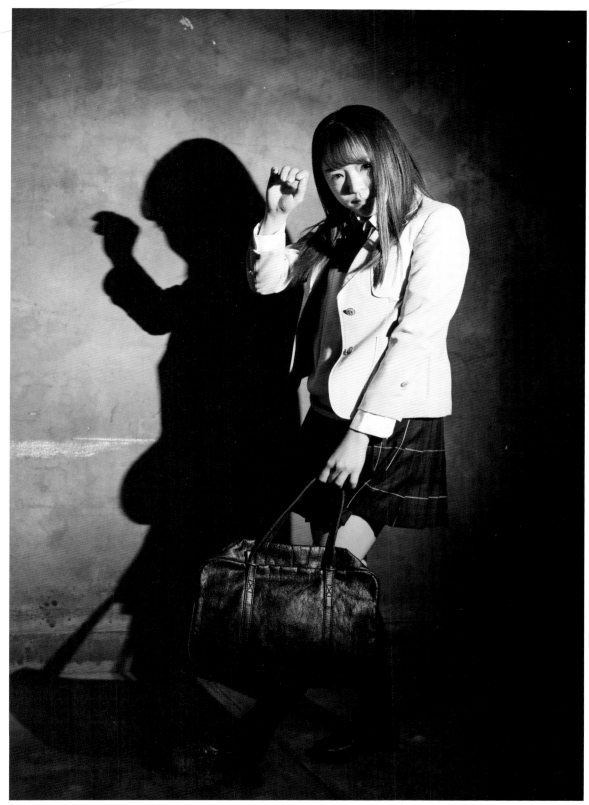

[共通攝影DATA] NIKON D810　NIKON AF-S NIKKOR 24-70mm f/2.8G ED（55mm）
F5.6　1/125秒　ISO1000　WB：AUTO　閃光燈：GODOX V860-II 自動閃光

訣竅在於不要真的撲上去
而是跪好之後趴下來

　　試著拍攝撲到床上的動感動作。向大家介紹提高成功率的 3 個重點。

　　第 1 就是不要猛然撲上去。如果直接告訴對方「撲到床上」，一般人都會覺得要助跑一下跳到床上。但是這樣一來不但危險，也可能弄壞床鋪（尤其是一般放在室內攝影棚的床鋪通常為了可移動，所以都很輕、非常不耐用）。動作上最好是先跪在床上，然後往前倒下比較好。

　　另外就是將手盡量伸展開、使動作看起來比較大。因為並不是真的撲上去，所以最好做些比較震撼的動作。往前倒的時候把雙手張開，動作就會看起來比較大。

　　最後是特別留心臉部不要朝下。臉看著前面但是人往下撲其實還滿可怕的。但是臉若朝下，就拍不到臉了。對策就是在倒下的位置先放好枕頭。這樣可以緩和恐懼感。

　　鋪枕頭除了安全對策以外，也是為了讓身體線條看起來更為立體。趴到了床上以後仍然繼續拍攝，就會有不同版本的照片，如果有枕頭的話就能讓身體不至於過於平坦。

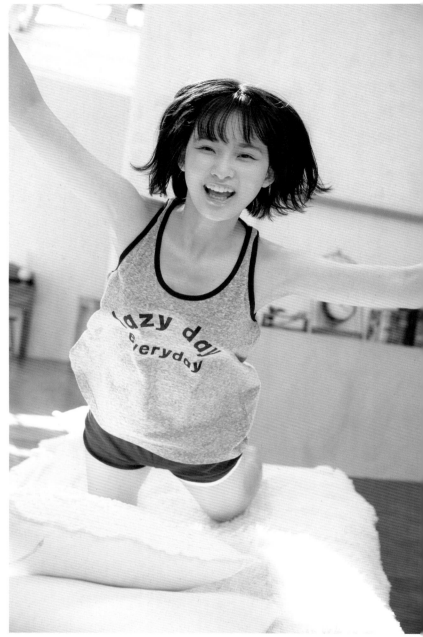

📷 CANON EOS 5D Mark IV
🎞 CANON EF 24-70mm F2.8L II USM（50mm）
⚙ F4　1/1000秒　ISO 800　WB：4800K

METHOD 48

撲到床上！
Photo：LUCKMAN

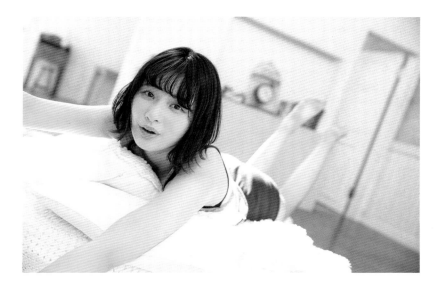

13點過後的室內。由窗戶射入的陽光進行逆光攝影。相機旁邊的白布是用來修正臉部明亮度的。相機位置和模特兒眼睛等高。

[P.111 共通攝影DATA]
- CANON EOS 5D Mark IV
- CANON EF 24-70mm F2.8L II USM
 （由上依序為 50mm、57mm、70mm）
- F4　1/640秒　ISO 800　WB：4800K

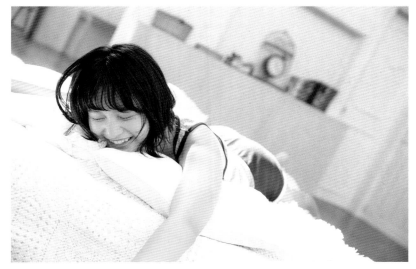

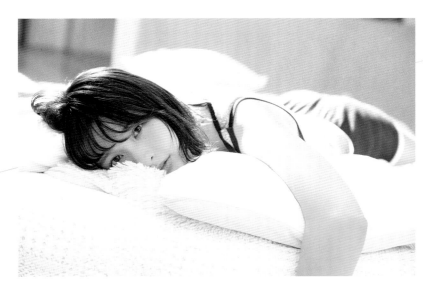

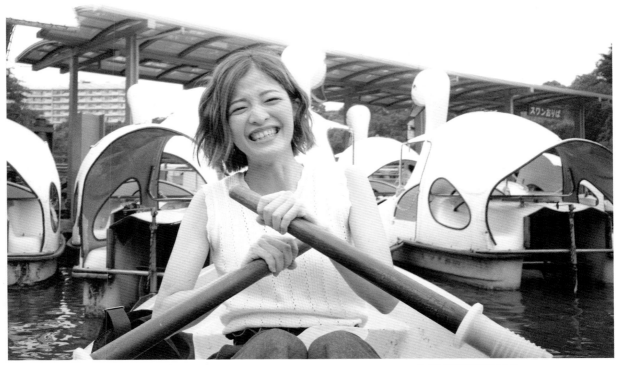

📷 KONICA現場監督 28HG
📷 28mm
⚙️ program auto
柯達彩色底片機 PORTRA 400

METHOD

49

以手划船打造開放性密室

Photo+ Text：山本春花

划船需要一番奮鬥
可以拍到可愛表情

拍攝與模特兒看來比較親密的氣氛，是肖像照的一大課題。

為此，最重要的便是打造出和朋友一起出去玩的情境。可以的話就選擇比較日常的場所，加上有能讓模特兒做出自然反應的活動或者物品的話，就會更加輕鬆。

在公園的小船就是能夠達成此目標的有力物品。雖然是在室外，卻可以打造出只有兩人的隱私空間，是一種能展現出一對一親密感的乘坐物。重點就在於船隻有物理的尺寸限制，因此很自然就能拉近距離感。

其實搖槳還挺難的。很容易能拍到因為動作不順而需要一番奮鬥，是難以用演技表現出來的樣子，如此便能帶出模特兒的嶄新魅力。

一起做同一件事情，也具有能夠化解彼此尷尬的效果，因此最好要留心不要光顧著拍攝、交給模特兒

POINT **以廣角拍攝現場氣氛**
選擇的是有廣角 28mm 定焦鏡的小相機。一邊捕捉對方努力搖槳的表情，也能夠拍到周遭景物。

自己去划船，攝影者也要一起划才好。

50

上下顛倒強制動感

Photo ： 松田忠雄

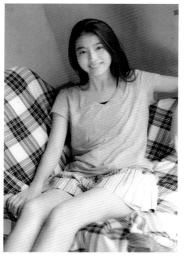

BEFORE

惡作劇的興奮感
打造全新構圖

頭是位在身體上方。因此一般來說，都會拍攝頭部在上方的照片。這是非常簡單明瞭的。

但照片是方形的，如果不考慮形狀極為有機的人類去拍攝，那麼照片內就是一個空間。

如果思考的是填滿畫面，就能夠用全新的觀點拍出平常不會拍的照片。

這張照片就是以這樣的想法，嘗試將臉放在畫面的下方。

要讓頭在下方，最快的方式是請對方躺下來。但這樣就只是躺著。因此請對方先坐在椅子上，然後將頭靠在沙發的把手上。這樣一來模特兒可能會覺得有點不舒服、或者有些呼吸困難，能夠打造出一種小孩子惡作劇、有些興奮的氣氛。另外，上下顛倒以後也會讓人覺得表情不一樣。

在這個狀態下一直忍耐做出笑容，也會變得有些性感。還請大家務必嘗試看看。

📷 NIKON D5
📷 ZEISS Otus 1.4/55 ZF.2
⚙ F2.8　1/250秒　ISO400　WB：7220K

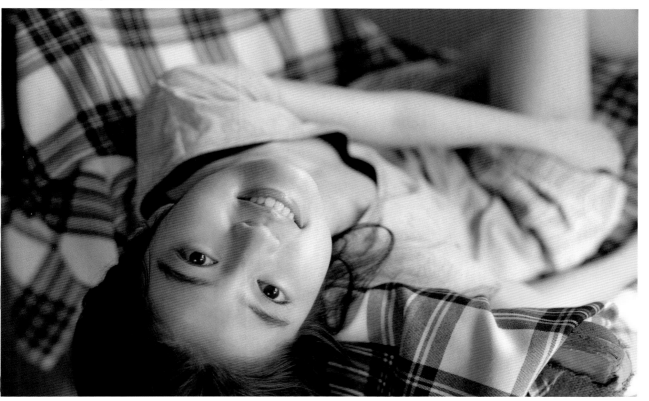

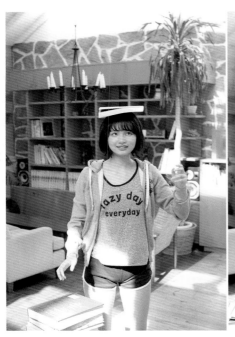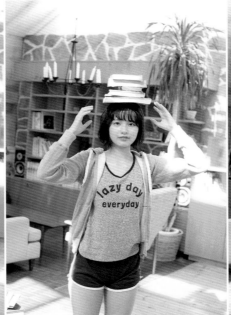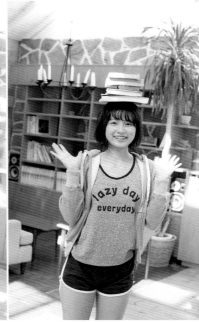

將書堆疊在頭上

Photo：LUCKMAN

疊在頭上、放開手
好，要拍囉！

　　仔細看看十幾歲年輕人的寫真集，很容易就能找到這個動作。也就是將書疊在頭上。這是為何呢？

　　第一是讓對方不要太在意相機。讓對方將東西放在頭上，為了不要讓東西掉下來，心思會轉移到東西上。這樣一來表情會變得比較自然。

　　如果是不習慣拍照的模特兒，很容易硬擠出表情，因此比較難拍到不會過於使力而放鬆、有著自然感的氣氛。這是為了比較快進入狀況。

　　視線往頭上移動、或者請對方往前方看、往遠方看等變化都不錯。

　　另外，如果希望能輕鬆嘗試拍攝動作的話，這只需要模特兒自己動就可以、拍起來比較容易，也是選用的理由。

　　攝影的時候先將書疊在模特兒伸手可及的範圍，用「先放一本、再放一本」的感覺堆疊。

　　手會放下伸上、或者書快掉下來時的動作都可以慢慢拍攝。如果掉了，也別忘了繼續拍攝對方的表情。如果拍到動作，就可以改變構圖、試著只拍側臉等等。

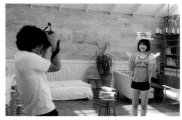

13點前的室內。只用窗戶射入的陽光攝影。光線的方向是逆光，站在直射光線不會打在臉部的地方，壓低不必要的陰影。

ITEM

書很容易堆疊、形狀又不一樣，疊在一起很不錯。也可以拍攝讀書、遮臉、抱在胸口等動作。

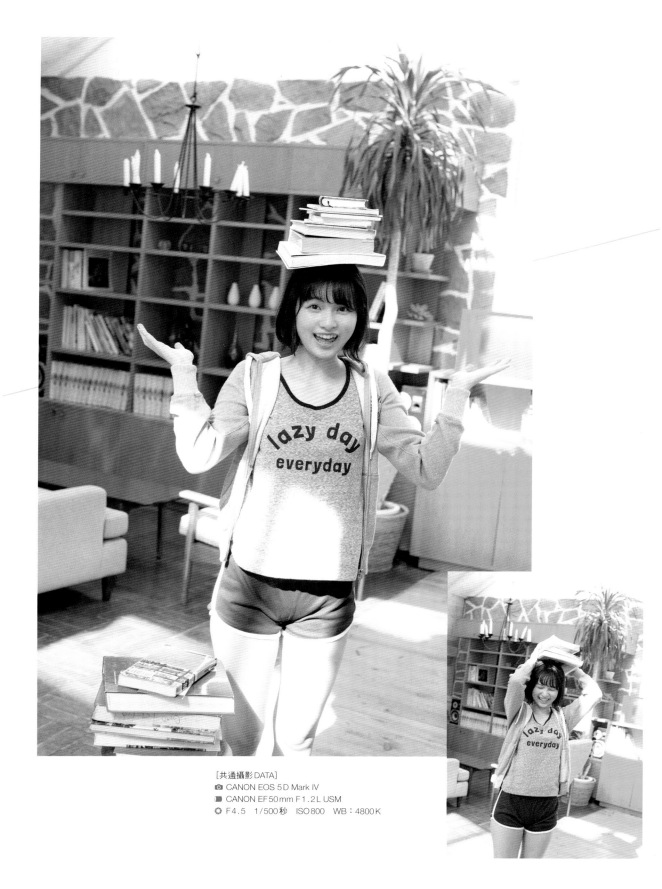

[共通攝影DATA]
- CANON EOS 5D Mark IV
- CANON EF 50mm F1.2L USM
- F4.5　1/500秒　ISO800　WB：4800K

甩甩衣服！

Photo：山本春花

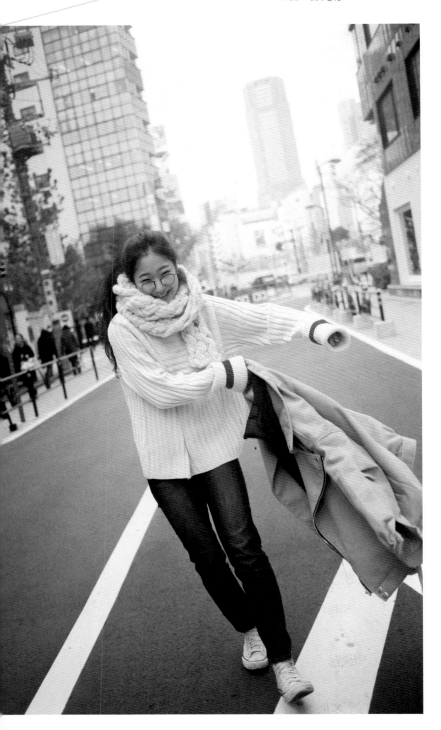

不能只有模特兒動，自己也要跟著動、帶出一起玩耍的氣氛。但因為擔心手震，所以就算一邊移動，也要好好拿穩相機。

用力揮舞著上衣
會變得非常有趣

經常將拍攝模特兒動作與普通的開心表情這件事情放在心上，就能夠找到街上「似乎能用的東西」。草木、電線杆、天橋、遊樂器材……。不需要是什麼奇怪的東西，只要利用走著就看到的東西，單純請模特兒站過去，就能夠做出與一般肖像照不太一樣的動作。

但是，攝影的時候偶爾還是會發生真的找不到東西可用的情況。

這張照片是在澀谷往原宿的小巷子裡拍攝的，平常會去的小公園因為工程而封鎖了，找不到能用的東西、攝影時間就差不多要結束了。因此請模特兒脫下外衣，試著揮舞一下。

衣服甩著也挺有趣的，因此模特兒露出了非常自然的笑容。除了在甩衣服的時候，甩完以後也拍到了她滿臉笑容的樣子。

攝影模式維持在「光圈優先AE」，但是改成連拍。另外又裝了新的 36 張底片，用一整捲拍攝連續的動作。

[共通攝影DATA]
- CANON EOS 5
- CANON EF 40mm F2.8 STM
- F2.8　1/250秒
柯達彩色底片機 PORTRA 400

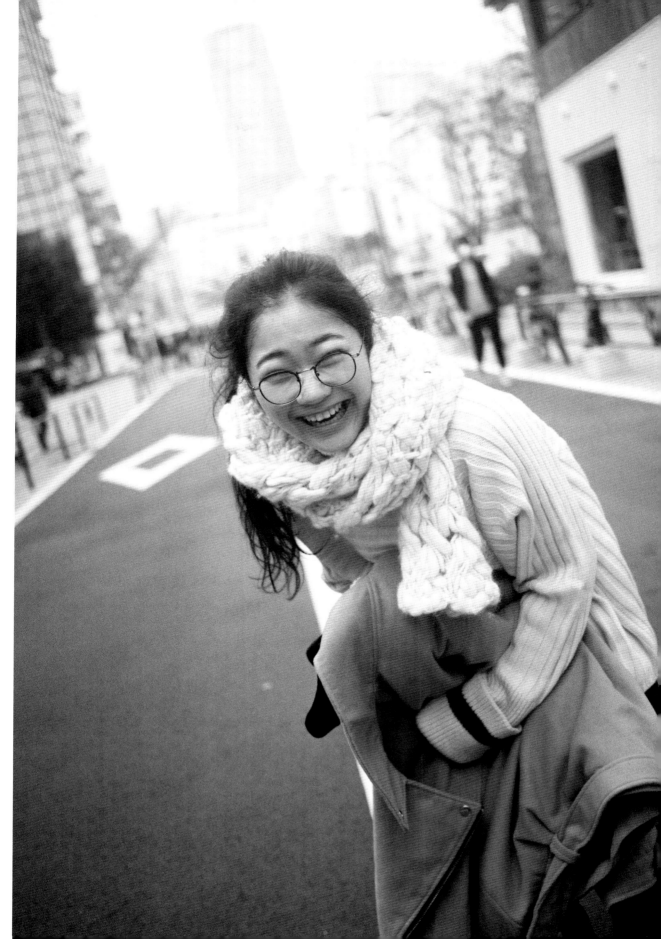

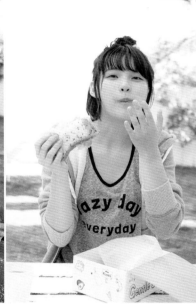

[P.118共通攝影DATA]
- CANON EOS 5D Mark IV
- CANON EF 24-70mm
 F2.8 L II USM（38～50mm）
- F5.6　1/500秒　ISO800
 WB：4800K

大口咀嚼改變表情

Photo：LUCKMAN

大口咀嚼讓臉頰動起來
拍攝表情變化

　　在METHOD 20當中我們介紹過，動動嘴巴就能夠讓表情產生變化。和「大聲」不同的型態，這裡我們試試吃東西。

　　食物建議使用能夠單手拿的，比方說飯糰、三明治的比較輕巧的東西。這樣一來除了表情變化以外，也能夠加上手部動作。

　　指令可以請對方盡量大口「啊嗚」咬下。雖然張大嘴巴會讓有些人比較害羞，但是動作較大的話，比較能讓人感受到在吃東西。

　　如果是10幾20歲出頭的模特兒，大口咀嚼動著臉頰的樣子也非常符合他們的活力感。

　　相機為了讓人感受到一起用餐的近距離，所以要配合模特兒的視線高度。鏡頭選擇比較接近肉眼感受的35～50mm左右的焦點距離，非常適合較近的距離感。

　　順帶一提，在業界當中把攝影時使用的食物稱為「消失物」。如同字面所示，這是因為東西吃掉就會消失，但很可能因為一些因素無法一次就拍成功。所以最好把預備用的分量也計算進去。

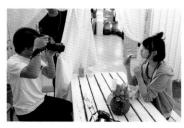

13點過後在室外的桌邊攝影。坐在桌子的兩端彷彿一起吃東西。完全躲在陰影下，另外用白布來修正膚色。

ITEM

配合攝影場所，準備了野餐感的便當盒。請選擇可符合現場狀況的東西。如果食物是個別包裝的，模特兒也會比較安心。

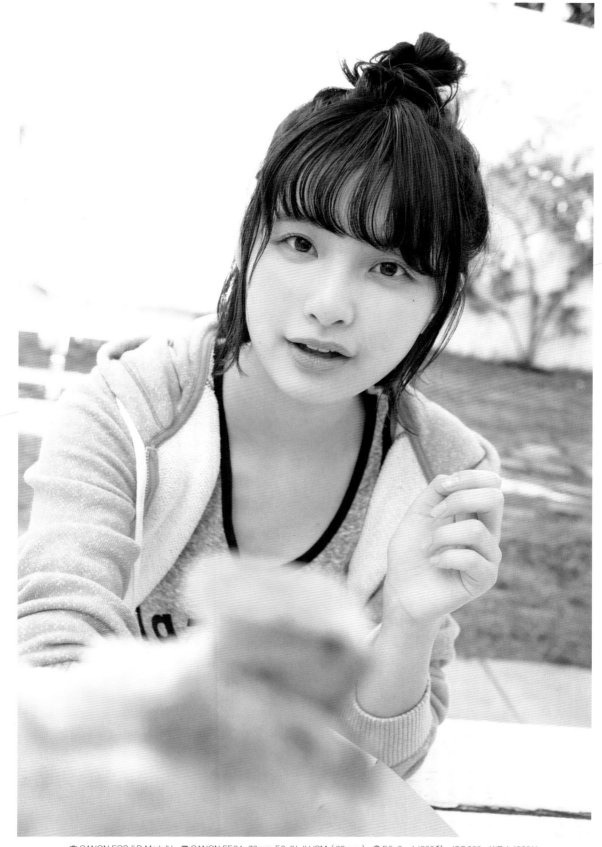

📷 CANON EOS 5D Mark IV　📷 CANON EF 24-70mm F 2.8 L II USM（38mm）　⚙ F 5.6　1/500秒　ISO 800　WB：4800 K

一次拍到
動作與反射光線

　　利用攝影用的白布，試著拍出讓人覺得彷彿清潔劑廣告般的爽朗動作。場地布置只需要在室外拉條繩子，把白布掛上去，三分鐘就完成了。

　　這個設定當然是大晴天最適合了。只要當成床單的白布飛舞，就能夠拍出如畫般的爽朗照片。

　　攝影位置相對於白布為垂直方向，就容易讓白布的位置看起來有景深。另外，不需要把整條白布都收進構圖當中，如果有一邊被切掉了，反而能夠讓人感受到整個景色的寬廣（如果全部拍進來，就會覺得很小巧）。

　　動作可以從白布的縫隙間探出頭來、或者也可以從將白布掛上繩子的動作開始拍起。如果是有風的日子，也可以挑戰隨風飄揚的姿態（移動風扇的風力不夠強，如果要人工操控的話，請準備大型風扇）。

　　使用白布在打光方面也非常占優勢。畢竟是白色布料，會反射陽光，容易用來當成反光板修正肌膚亮度。可以請模特兒拿著布料做出靠近肌膚的動作，這樣就能夠調整亮度，可謂一石二鳥。

54

METHOD

Photo：松田忠雄

與白布玩耍
打造爽朗印象

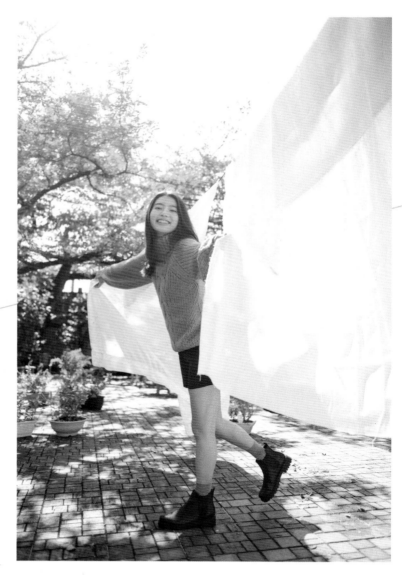

ITEM

懸吊白布用的繩子和晾衣夾。這些在攝影現場都很能派上用場。晾衣夾也可以使用夾文件用的鋁製夾子。

11點過後，晴朗的室外攝影。相機為逆光位置，配合模特兒的視線高度。

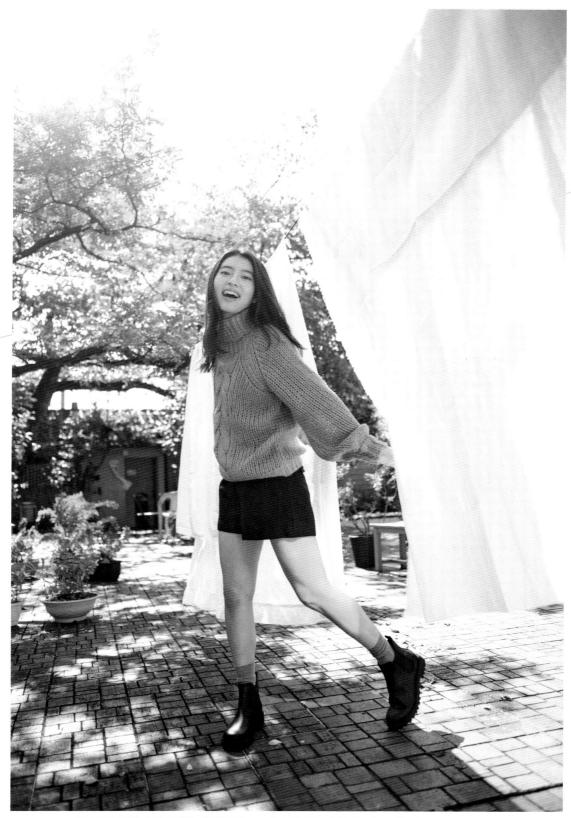

[共通攝影DATA] 📷 NIKON D5　🔲 ZEISS Distagon T* 2/28 ZF.2　⚙ F2.8　1/1500秒　ISO400　WB：6340K

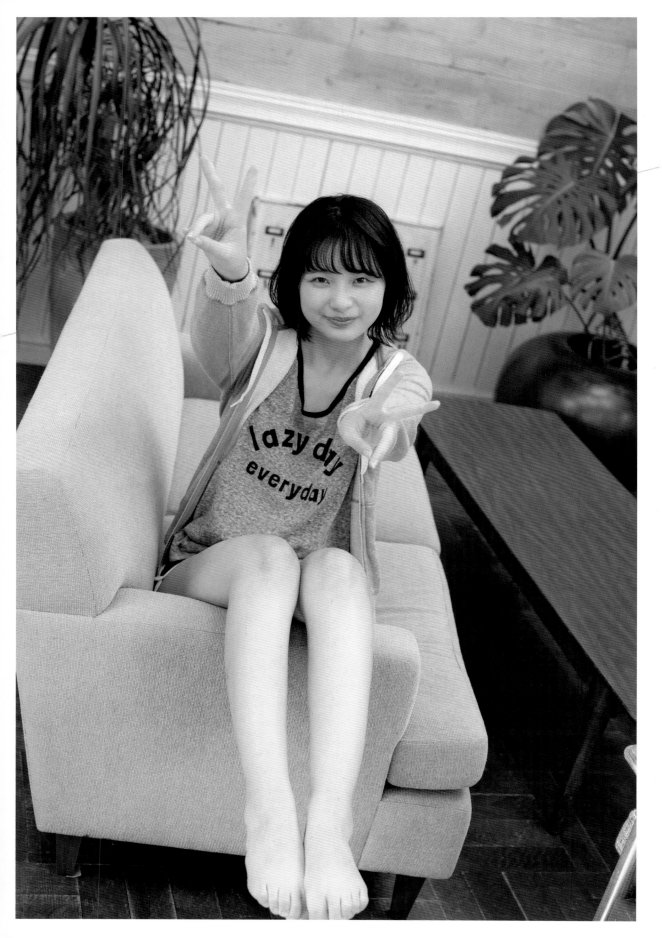

不知如何是好就比耶！

Photo：LUCKMAN

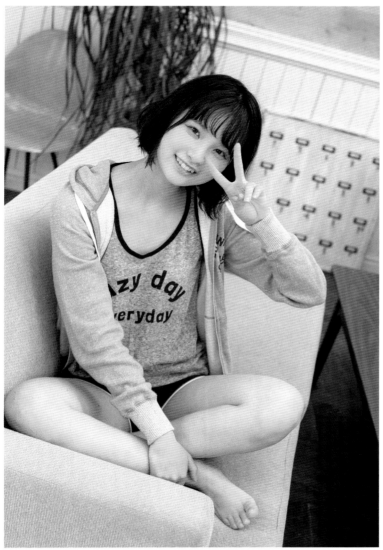

📷 CANON EOS 5D Mark IV
🔲 CANON EF 50mm F1.2L USM
⚙ F4.5　1/400秒　ISO800　WB：5000K

將看習慣的姿勢
以日常視線拍得可愛些

　　任何人都認得這個常見的比耶姿勢。但在拍攝模特兒的時候，其實不太常出現。可能是因為拍攝者會覺得不好意思。但只要說聲「比個耶」，模特兒也會覺得只是拍個比較隨興的照片，表情就會比較放鬆。因此請積極點輕鬆使用這個姿勢。

　　總之就先比個耶。然後在將手的位置放在頭上、或者雙目之間，換換位置。還有把手轉過來的翻轉姿勢。或者兩手一起比也可以。換個方式並不困難。

　　畢竟大家都很常比耶，所以能夠輕鬆完成，這點是最棒的。如果能夠留住那種輕鬆感，整體節奏變好，就能夠一邊換姿勢一邊按下快門。

　　角度如果由上往下看，就能夠拍出一種略為撒嬌的姿態。焦點距離選則接近肉眼的35～50mm左右的標準鏡，會比較有日常生活感。

　　正因為是隨處可見的比耶，拍攝者也去除自己拍攝習慣，讓人徹底感受到「普通」會比較好。請珍惜這種「普通的可愛」感受。

13點前以窗戶射入的陽光攝影。讓模特兒待在不會被直射光線照耀的位置，將腳放在沙發扶手上，表現出立體的坐姿。

POINT　好用就是沒用！

雖然比耶是能夠輕鬆請對方做出來的姿勢，但這個動作會讓人印象深刻。在同一組當中能用的只有1～2張，因此要避免太常使用。

LUCKMAN

📷 CANON EOS 5D Mark IV
CANON EOS 5D Mark III
SONY α7R III
Olympus Tough TG-5

🎞 CANON EF 50mm F1.2L USM
CANON EF 24-70mm F2.8L II USM
CANON EF 70-200mm F2.8L IS II USM
SONY Vario-Tessar T* FE 24-70mm F4 ZA OSS

PC：蘋果 MacBook Pro
列表機：EPSON PF-81

相機在使用上，平常是用CANON、無觀景窗攝影要使用眼睛辨識AF的時候用SONY、防水相機則使用Olympus。攝影檔案會由工作人員共享，在現場則會使用EPSON的噴墨列表機印出明信片尺寸的照片。

松田忠雄

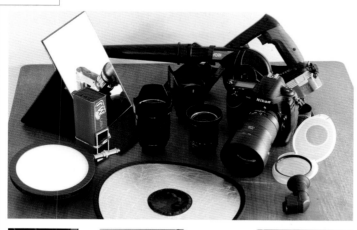

📷 NIKON D5

🎞 NIKON AF-S NIKKOR 24-70mm f/2.8E ED VR
NIKON AF-S NIKKOR 70-200mm f/2.8E FL ED VR
ZEISS Otus 1.4/55 ZF.2
ZEISS Milvus 2.8/21 ZF.2
ZEISS Distagon T* 2/28 ZF.2
ZEISS Distagon T* 1.4/35 ZF.2

特寫用鏡頭：MARUMI MC+1
LED燈：Fotodiox C-200RS
鏡子：專業模特兒折收鏡（LL）HP-24
充電式風扇：RYOBI BBL-120

相機本體一台，加上ZEISS定焦鏡4顆和NIKON變焦鏡2顆。機身的觀景窗裝上擴大鏡「NIKONDK-17M」，讓觀景窗倍率擴大1.2倍。提高MF精密度。黑布（照片左下）是用來遮光、或者確保陰影處時使用的東西。反光板則準備貼了鋁箔的銀色反光板及白色反光板。

TAISHI WATANABE

📷 NIKON D810
 NIKON D800

🔲 NIKON AF-S NIKKOR 16-35mm f/4G ED VR
 NIKON AF-S NIKKOR 24-70mm f/2.8G ED
 NIKON AF-S NIKKOR 70-200mm f/4G ED VR
 NIKON AF-S NIKKOR 50mm f/1.8G
 NIKON AF-S NIKKOR 85mm f/1.8G

閃光燈：GODOX V860-II
閃光燈：GODOX WITSTRO AD200-TTL
觸發器：GODOX X1
周邊：MAG MOD 閃光燈工具組
三腳架：Manfrotto befree one
色卡：xrite colorchecker

準備兩個小型閃燈（皆為GODOX製）。使用觸發器「GODOX X」，這樣將閃燈架設在離相機有些距離的地方時，也能夠無線觸發閃光。閃光燈的周邊使用的是能用強力磁鐵快速更換濾鏡的MAG MOD。

山本春花

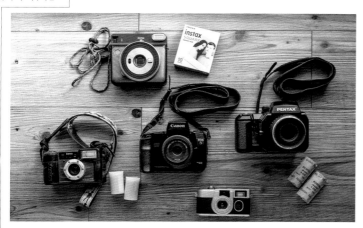

📷 CANON EOS 5
 KONICA 現場監督 28HG
 PENTAX 645N
 富士底片 Instax SQUARE SQ6
 富士一次性底片機 simple ACE

🔲 CANON EF 40mm F2.8 STM
 PENTAX smc PENTAX-FA645 75mm F2.8

柯達彩色底片 PORTRA 400
富士彩色底片 PRO 400H

五台相機都是底片機。除了復活之後大受歡迎的「即可拍」和「一次性底片機」以外，也會以CANON、KONICA、PETAX的相機拍攝（除了富士底片以外的相機都已經停產）。底片使用柯達和富士的彩色底片。

Contributor
（登場順序）

松田忠雄
（まつだ・ただお）

1967 年出身東京都。曾任攝影棚人員、自由助理後於 1992 年「MODE」（渡邊雪三郎著）正式出道。以時尚服裝攝影、寫真集、CD 封面等肖像照攝影為主。近年來也致力於報導文學或者影片拍攝。https://m-tadao.com/

LUCKMAN
（らっくまん）

1976 年出身福岡縣。本名為樂滿直城。在六本木藝術中心的工作之後，拜渡邊達生為師。2006 年獨立並成立 LUCKMANPHOTO。以女性肖像照為主，拍攝雜誌、廣告、寫真集、CD 封面等。2016 年起以 LUCKMAN 之名活動。

TAISHI WATANABE

1976 年出身愛知縣。活用學生時代進行音樂活動的經驗，以音樂關係為主進行拍攝及設計。2012 年起將據點轉移至東京，除了拍攝照片以外，也開始製作音樂錄影帶等影片。製作了許多被稱為「地下偶像」的偶像照片及影像作品。也經常在偶像活動上以官方攝影師身分為演唱會拍攝。

山本春花
（やまもと・はるか）

1987 年出身東京都。目前是自由攝影師。除了拍攝雜誌、廣告、CD 封面等，也參加「snap!」的企劃及編輯。2014 年 4 月起開始在自己的 BLOG 上連載女性肖像照系列「少女圖像」。2018 年出版同名寫真集。

中西祐介
（なかにし・ゆうすけ）

1979 年出身東京都。東京工藝大學藝術學部攝影學科畢業。任職講談社攝影部、aflo sports 後於 2018 年獨立。除了拍攝奧運、拳擊世界賽等運動賽事以外，也經常拍攝邀請運動選手參加的特攝節目、報導節目的人物照片。也拍了許多社論、廣告用照片。

Model index

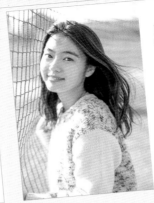

高橋春織
（たかはし・はおり）

p.002 - 003／p.006 - 009／p.032 -
033／p.044 - 045／p.052 - 053／
p.056 - 059／p.064 - 065／p.070 -
071／p.076 - 077／p.082／p.084 -
085／p.092 - 093／p.097／p.100 -
101／p.113／p.120 - 121

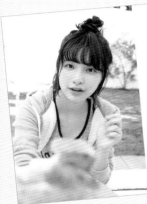

岡田香菜
（おかだ・かな）

p.010 - 013／p.024 - 029／p.042 -
043／p.046 - 047／p.050 - 051／
p.060／p.066 - 067／p.086 -
087／p.090 - 091／p.094 - 095／
p.098 - 099／p.102 - 103／p.106 -
107／p.110 - 111／p.114 - 115／
p.118 - 119／p.122 - 123

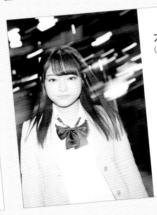

木戸怜緒奈
（きど・れおな）

p.014 - 017／p.030 - 031／p.048 -
049／p.054 - 055／p.062 - 063／
p.068／p.072 - 075／p.078 - 081／
p.088 - 089／p.108 - 109

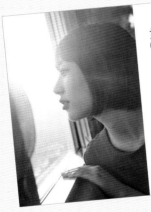

武内おと
（たけうち・おと）

p.018 - 019／p.069／p.096

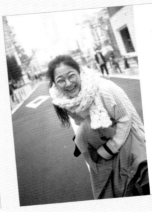

さいとうなり

p.116 - 117

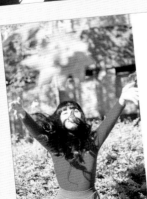

ひらく

p.104 - 105

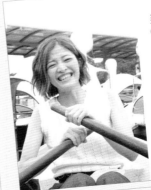

森田紗英
（もりた・さえ）

p.112

TITLE

網美攝影學

STAFF

		ORIGINAL JAPANESE EDITION STAFF	
出版	瑞昇文化事業股份有限公司	デザイン	本橋雅文（orangebird）
作者	松田忠雄／LUCKMAN／ワタナベタイシ	発行人	北原 浩
	山本春花／中西祐介	編集人	勝山俊光
譯者	黃詩婷	編集担当	安藤隆平

總編輯	郭湘齡
責任編輯	張聿雯
文字編輯	蕭妤秦
美術編輯	許菩真
排版	執筆者設計工作室
製版	印研科技有限公司
印刷	桂林彩色印刷股份有限公司

法律顧問	立勤國際法律事務所　黃沛聲律師
戶名	瑞昇文化事業股份有限公司
劃撥帳號	19598343
地址	新北市中和區景平路464巷2弄1-4號
電話	(02)2945-3191
傳真	(02)2945-3190
網址	www.rising-books.com.tw
Mail	deepblue@rising-books.com.tw

初版日期	2022年4月
定價	480元

國家圖書館出版品預行編目資料

網美攝影學/松田忠雄, LUCKMAN, ワ
タナベタイシ, 山本春花, 中西祐介作；
黃詩婷譯. -- 初版. -- 新北市：瑞昇文化
事業股份有限公司, 2021.09
128面；18.2x25.7公分
譯自：女の子が動きでかわいく見えち
ゃう55の撮り方
ISBN 978-986-401-513-9(平裝)

1.人像攝影 2.攝影技術

953.3　　　　　　　　110013244